中文版

Photoshop

平面广告设计

实战案例解析

郭书 —————— 编著

U0331674

清華大学出版社

内 容 简 介

本书全面、系统地剖析了 Adobe Photoshop 软件在热门行业中的实际应用,注重实践与理论相结合。全书共设置 25 个精美实用的案例,大部分案例以"设计思路"+"配色方案"+"版面构图"+"技术要点"+"操作步骤"的方式组织编写,可以方便零基础的读者由浅入深地学习,从而循序渐进地提升用户使用 Adobe Photoshop 软件的操作技能及平面设计能力。

本书共设置 10 个章节,依据热门行业应用进行章节类别划分,内容分别为标志设计、名片设计、公益广告设计、商业广告设计、创意广告设计、电商美工设计、UI 设计、书籍设计、包装设计、VI 设计。本书不仅适合作为平面设计人员、广告设计人员的参考书籍,也可作为大、中专院校和培训机构平面设计、广告设计等相关专业的教材,还可供广大设计爱好者学习使用。

图书在版编目 (CIP) 数据

中文版 Photoshop 平面广告设计实战案例解析 / 郭书编著 . —北京:清华大学出版社,2023.7(2024.1重印)
 ISBN 978-7-302-64063-9

Ⅰ . ①中… Ⅱ . ①郭… Ⅲ . ①平面广告 — 广告设计 — 计算机辅助设计 Ⅳ . ① J524.3-39

中国国家版本馆 CIP 数据核字 (2023) 第 126740 号

责任编辑:韩宜波
封面设计:杨玉兰
版式设计:方加青
责任校对:李玉茹
责任印制:沈　露

出版发行:清华大学出版社
 网　　　址:https://www.tup.com.cn, https://www.wqxuetang.com
 地　　　址:北京清华大学学研大厦 A 座 邮　　编:100084
 社 总 机:010-83470000 邮　　购:010-62786544
 投稿与读者服务:010-62776969,c-service@tup.tsinghua.edu.cn
 质 量 反 馈:010-62772015,zhiliang@tup.tsinghua.edu.cn
印 装 者:三河市君旺印务有限公司
经　　销:全国新华书店
开　　本:185mm×260mm 印　张:15.75 字　数:380 千字
版　　次:2023 年 8 月第 1 版 印　次:2024 年 1 月第 2 次印刷
定　　价:79.80 元

产品编号:093167-01

Photoshop是Adobe公司推出的一款图像处理软件，广泛应用于平面设计、广告设计、电商美工设计、UI设计等领域。基于Adobe Photoshop在平面设计、广告设计领域的应用度之高，我们编写了本书。书中选择了较为实用的25个综合案例，基本涵盖了该软件的大部分应用场景。

与同类书籍大量介绍软件操作的编写方式相比，本书最大的特点在于以行业常用案例为核心，以理论分析为依据，使读者既能掌握案例的制作流程和方法，又能了解行业理论知识和案例设计思路。

本书内容

第1章　标志设计，包括标志设计概述、标志设计实战案例等内容。

第2章　名片设计，包括名片设计概述、名片设计实战案例等内容。

第3章　公益广告设计，包括公益广告设计概述、公益广告设计实战案例等内容。

第4章　商业广告设计，包括商业广告设计概述、商业广告设计实战案例等内容。

第5章　创意广告设计，包括创意广告设计概述、创意广告设计实战案例等内容。

第6章　电商美工设计，包括电商美工设计概述、电商美工设计实战案例等内容。

第7章　UI设计，包括UI设计概述、UI设计实战案例等内容。

第8章　书籍设计，包括书籍设计概述、书籍设计实战案例等内容。

第9章　包装设计，包括包装设计概述、包装设计实战案例等内容。

第10章　VI设计，包括VI设计概述、VI设计实战案例等内容。

本书特色

◎ 涵盖行业众多。本书涵盖了标志设计、名片设计、公益广告设计、商业广告设计、创意广告设计、电商美工设计、UI设计、书籍设计、包装设计、VI设计十大主流应用行业，一书在手，数技在身。

◎ 学习易上手。本书案例虽然为大中型实用案例，但写作方式由浅入深，步骤详细，即使是零基础的读者，也能轻松学会Photoshop软件的使用技巧，实现从入门到精通。

◎ 理论结合应用实践。本书每章都安排了行业的基础理论概述，每个案例均配有"设计思路""配色方案""版面构图"等板块，让读者不仅能够学会软件操作，懂得设计思路，而且可以融会贯通、举一反三，从而更快地提高设计能力。

本书案例中涉及的企业、品牌、产品以及广告语等文字信息均属虚构，只用于辅助教学使用。

本书由郭书编著，参与本书编写和整理工作的还有杨力、王萍、李芳、孙晓军、杨宗香等。

本书提供了案例的素材文件、效果文件以及视频文件，扫一扫右侧的二维码，推送到自己的邮箱后下载获取。

由于作者水平有限，书中难免存在疏漏和不妥之处，敬请广大读者批评和指正。

编　者

Contents 目录

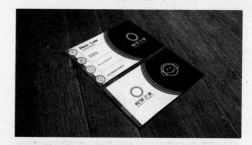

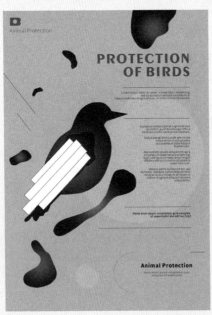

第4章 商业广告设计

第5章 创意广告设计

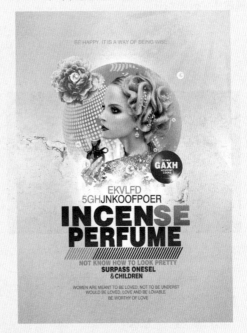

第7章　UI设计

第8章　书籍设计

标志设计

· 本章概述 ·

标志是体现品牌形象的标记与符号，因此，在标志设计之初就必须了解相应的设计规则和要求，这样才能设计出符合产品本身特性、符合市场需求、符合大众审美的标志。本章主要从认识标志、标志的构成、标志的表现形式等方面来学习标志设计。

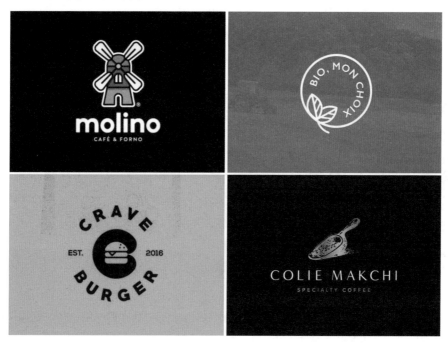

1.1 标志设计概述

1.1.1 认识标志

标志设计是以区别于其他对象为前提，突出事物特征属性的一种标记与符号，是一种视觉语言符号。它以传达某种信息、凸显某种特定内涵为目的，常以图形或文字等方式呈现。

在原始社会中，每个氏族或部落都有其特殊的记号（也称图腾），一般选用一种认为与本氏族有某种神秘关系的动物或自然物象，这是标志最早产生的方式。无论是国内还是国外，标志最初都是采用生活中的各种图形，如图1-1所示。可以说，它是商标标识的萌芽。如今标志的形式多种多样，不再仅仅局限于生活中的图形，更多的是以所要传达的综合信息为目的，成为企业的"代言人"。

图1-1

标志既是消费者与产品之间沟通的桥梁，也是人与企业之间形成的对话。在当今社会，标志设计俨然成了一种"身份的象征"。穿越大街小巷，各种标志会映入眼帘。即使是一家小小的店铺，也会有属于它自己的标志，如图1-2所示。

图1-2

标志就是一张融合了对象所要表达内容的标签，是企业品牌形象的代表。其将所要传达的内容以精炼而独到的形象呈现在大众眼前，成为一种记号，进而吸引观者的眼球。标志在现代社会中具有不可替代的地位，其功能主要体现在以下几点。

导向功能： 为观者起到一定的导向作用，同时扩大了商品或企业的影响。

区分功能： 它可以用来区分不同的产品和品牌，并为拥有该产品的企业创造一定的品牌价值。

保护功能：为消费者提供了质量保证，为企业提供了有效的品牌保护措施。

1.1.2 标志的构成

从构成方式来看，标志大体可以分为三种：以文字为主的标志、以图形为主的标志以及图文结合的标志。

（1）文字型标志中汉字、字母及数字较为常见。它主要是通过对文字的加工处理进行设计，即根据不同的象征意义进行有意识的文字设计，如图1-3所示。

图1-3

（2）图形标志以图形为主，可分为具象型图形及抽象型图形。图形标志相较于文字标志更加清晰明了，易于理解，如图1-4所示。

图1-4

（3）图文结合的标志是以图形加文字的形式进行设计的。其表现形式更为多样，效果更为丰富饱满，应用的范围也更为广泛，如图1-5所示。

图1-5

1.1.3 标志的表现形式

1. 具象形式的标志

具象形式的标志是对客观存在的物象进行模仿性的表达，特征鲜明、生动，但又不失原有的象征意义。其素材有自然物、人物、动物、植物、器物、建筑物及景观造型等，如图1-6所示。

图1-6

2. 抽象形式的标志

抽象形式的标志是将几何图形或符号进行有创意的编排与设计，利用抽象图形的自然属性所带给观者的视觉感受而赋予其一定的内涵与寓意，以此来表现设计主题所蕴含的深意。常用的图形元素有三角形、圆形、多边形、方形等，如图1-7所示。

图1-7

3. 文字形式的标志

文字形式的标志是指将汉字、拉丁字母、数字等作为设计母体进行创意表达的标志形式。文字本身具有意、形等多种属性，这种标志是文字和标志形象组合的表现形式。其既有直观意义，又有引申和暗含意义，依设计主体而异。例如传统书法字体中，楷书常给人带来稳重端庄的视觉效果，而隶书则带来精致古典之感。不同的汉字给人的视觉冲击感不同，其意义也不同，如图1-8所示。

图1-8

1.2 标志设计实战

1.2.1 实例：图形化中式标志

设计思路

案例类型：

本案例是一个楼盘的标志设计项目，如图1-9所示。

图1-9

项目诉求：

楼盘所处环境依山傍水，取名"见南山"，也正是为了突出环境的清幽、与自然环境融为一体的特点。楼盘的整体风格较为古朴典雅，意图还原古代文人雅士隐居山林、烹茶抚琴的意象。

设计定位：

该楼盘的定位是新中式风格，所以在标志的设计中也选择了中式古典风格。标志中山与水的结合充分体现了山水意境之美，同时也能够暗示楼盘项目的定位与居住环境。

配色方案

对于购房者而言，楼盘的位置和居住环境应该清幽、安静、舒适，所以本案例使用蓝与绿的配色，既保留了古典中式的韵味，又在自然色中带有一丝清爽感，如图1-10所示。

图1-10

在标志中，绿色所占的面积最大，所以绿色为主色调。标志并没有选择纯绿色，而是选择了绿色系的渐变色，这样能够让图形看起来丰富、饱满。同时，前方的山峰填充了深绿的渐变，而后方的山峰填充了浅绿色渐变，这样能够形成"近实远虚"的层次感。以水面图形的青色作为辅助色，青色给人清爽、冰凉的感觉，青色的渐变色让人联想到波光粼粼的水面，使人心旷神怡。以来自太阳图形中的黄色作为点缀色，暖色调的黄色与冷色调的青色形成对比，让标志多了几分活泼、灵动之感。

版面构图

标志采用了三角形构图方式，文字位于顶部偏右的位置，字号大，颜色深，比较醒目。而图形则位于偏下的位置，给人以沉稳、安定之感，如图1-11所示。

图1-11

本案例制作流程如图1-12所示。

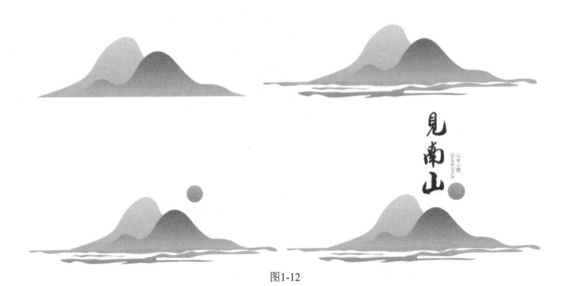

图1-12

技术要点

- 使用"钢笔工具"与"椭圆工具"绘制标志图形。
- 使用多种文字工具制作标志中的文字。

操作步骤

1.制作标志中的图形

❶ 执行"文件>新建"命令，创建一个大小合适的空白文档。选择"钢笔工具"，在选项栏中设置

"绘制模式"为"形状";单击"填充"按钮，在下拉面板中设置"填充类型"为"渐变"，编辑一个绿色系的渐变颜色，设置"渐变模式"为"线性"。接着设置"描边"为"无"，如图1-13所示。

图1-13

② 设置完成后，在画面中以单击的方式绘制出山的大致形状，如图1-14所示。

图1-14

③ 选择"转换点工具"，在锚点处按住鼠标左键拖动，将尖角的点转换为平滑的点，如图1-15所示。

图1-15

④ 使用"转换点工具"在其他锚点上拖动，调整路径的形态，如图1-16所示。

⑤ 继续对锚点进行调整，效果如图1-17所示。

图1-16

图1-17

⑥ 使用相同的方法制作另外一个山峰图形，如图1-18所示。

图1-18

⑦ 绘制波纹图形。选择"自由钢笔工具"，在选项栏中设置"绘制模式"为"形状"；单击"填充"按钮，在下拉面板中设置"填充类型"为"渐变"，编辑一个蓝色系的渐变颜色，设置"渐变模式"为"线性"。接着设置"描边"为"无"，如图1-19所示。

图1-19

⑧ 设置完成后，在画面中按住鼠标左键拖动，绘制出水波的形状，如图1-20所示。

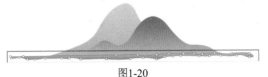

图1-20

❾ 使用"自由钢笔工具"绘制出其他的水波图形，如图1-21所示。

图1-21

❿ 选择"椭圆工具"，在选项栏中设置"绘制模式"为"形状"；单击"填充"按钮，在下拉面板中设置"填充类型"为"渐变"，编辑一个橙色系的渐变颜色，设置"渐变模式"为"线性"。接着设置"描边"为"无"，如图1-22所示。

⓫ 设置完成后，在山的右上方按住Shift键的同时按住鼠标左键进行拖动，绘制一个正圆图形作为太阳，如图1-23所示。

图1-22

图1-23

2. 制作标志中的文字

❶ 选择"直排文字工具"，在选项栏中设置合适的字体、字号，颜色设置为深灰色。设置完成后，在山和太阳图形之间输入文字，按快捷键Ctrl+Enter完成操作，如图1-24所示。

❷ 使用同样的方法在右侧添加稍小的文字，如图1-25所示。

图1-24

图1-25

❸ 选择"横排文字工具"，在选项栏中设置合适的字体、字号，颜色设置为深灰色。设置完成后，在之前的两列文字之间输入文字，如图1-26所示。

图1-26

❹ 文字输入完成后，选择该图层，按快捷键Ctrl+T，将文字旋转90°，如图1-27所示。

❺ 至此，本案例制作完成，最终效果如图1-28所示。

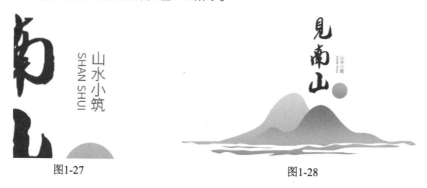

图1-27　　　　　　　　　　　　　图1-28

1.2.2 实例：化妆品标志设计

设计思路

案例类型：

本案例是为某化妆品设计标志，如图1-29所示。

图1-29

项目诉求：

　　这是一个护肤品牌的标志设计项目，该品牌主打天然、纯净、高效、科技的理念，通过天然萃取精华替换常规的化学防腐剂和香精香料，彰显产品温和、无刺激的特点。

设计定位：

　　该标志采用图形与文字相结合的方式，羽毛图形让人联想到温柔、轻盈、洁净；文字分为中文和英文两个部分，以英文为主，中文为辅，即使用户不认识英文，也可以迅速了解品牌的名称。

配色方案

　　标志采用香槟金色作为主色调，整体给人高贵、优雅的视觉印象，符合产品的市场定位。而且采用了渐变色的方式进行配色，两种同类色的配色让标志形成了颜色的变化与过渡，这样的设计可以在印刷时采用烫金的形式来实现，通过光泽感的变化起到突出标志的作用，如图1-30所示。

图1-30

版面构图

　　标志以品牌名称作为出发点，对文字进行了变形，并与图形恰当融合，能够很好地突出产品的特点和寓意，如图1-31所示。

图1-31

　　本案例制作流程如图1-32所示。

图1-32

技术要点

- 使用文字工具制作标志中的文字。
- 将文字转换为形状并进行变形。
- 通过"路径操作"功能制作羽毛图形。

操作步骤

1.制作文字部分

1 创建一个A4尺寸的新文档。选择"矩形工具",在选项栏中设置"绘制模式"为"形状",设置"填充"为深褐色,"描边"为"无"。设置完成后,绘制一个与画面等大的矩形,如图1-33所示。

2 选择"横排文字工具",在选项栏中设置合适的字体、字号,颜色设置为白色。设置完成后,在画面中合适的位置单击,然后输入文字。文字输入完成后按Ctrl+Enter组合键,如图1-34所示。

图1-33

图1-34

3 选择该文字图层,执行"图层>图层样式>渐变叠加"命令,在打开的对话框中设置"混合模式"为"正常","不透明度"为100%,"渐变"为金褐色渐变,"样式"为"线性",如图1-35所示。

图1-35

4 设置完成后单击"确定"按钮,效果如图1-36所示。

图1-36

5 按照以上步骤制作其他文字,如图1-37所示。

图1-37

⑥ 在英文图层上单击鼠标右键,在弹出的快捷菜单中执行"转换为形状"命令,如图1-38所示。

图1-38

⑦ 使用"直接选择工具"选中字母"M"左下方的两个锚点,如图1-39所示。

图1-39

⑧ 将光标放在选中的锚点上,按住Shift键向下拖动,将图形拉长,如图1-40所示。

图1-40

⑨ 此时文字效果如图1-41所示。

图1-41

2. 制作图形部分

① 选择"椭圆工具",在选项栏中设置"绘制模式"为"形状";单击"填充"按钮,填充任意颜色,接着设置"描边"为"无"。单击"路径操作"按钮,在弹出的下拉列表中选择"与形状区域相交"选项。设置完成后,按住Shift键的同时按住鼠标左键拖动绘制一个正圆,如图1-42所示。

图1-42

② 选择"矩形工具",在选项栏中设置"绘制模式"为"形状",填充任意颜色。绘制一个长方形,保留正圆上半部分中的大部分,如图1-43所示。

图1-43

③ 再次单击"路径操作"按钮,在弹出的下拉列表中选择"合并形状组件"选项,在弹出的对话框中单击"是"按钮,使其成为一个独立的图形,如图1-44所示。

④ 选择"椭圆工具",在选项栏中设置"绘制模式"为"形状",填充颜色。设置完成后,按住Shift键的同时按住鼠标左键拖动绘制一个较小的正圆,如图1-45所示。

图1-44

图1-45

5 使用"移动工具"选择较小的正圆图形，按住快捷键Shift+Alt的同时按住鼠标左键向右平行拖动，复制一个相同的正圆，设置两个圆之间距离为0，如图1-46所示。

6 使用相同的方法再次绘制一个正圆，如图1-47所示。

7 在"图层"面板中按住Ctrl键加选三个正圆所在的图层，按快捷键Ctrl+T对三个图形的大小进行调整，完成后放在半圆的下方，如图1-48所示。

8 选择"矩形工具"，在选项栏中设置"绘制

模式"为"形状"，填充任意颜色。设置完成后，在图形上绘制一个长方形，将其放至如图1-49所示的位置。

图1-46

图1-47

图1-48

图1-49

⑨ 在"图层"面板中按住Ctrl键加选五个图形，使用快捷键Ctrl+E合并这五个图层，如图1-50所示。

图1-50

⑩ 选择"矩形工具"，单击"路径操作"按钮，在弹出的下拉列表中选择"合并形状组件"选项，在弹出的对话框中单击"是"按钮，使其成为一个独立的图形，如图1-51所示。

图1-51

⑪ 在"图层"面板中选中该图形，选择"矩形工具"，在选项栏中设置"绘制模式"为"形状"，单击"填充"按钮，在下拉面板中设置"填充类型"为"渐变"，编辑一个金色系的渐变颜色，并设置"渐变模式"为"线性"。接着设置"描边"为"无"，如图1-52所示。

图1-52

⑫ 设置完成后，图形效果如图1-53所示。

图1-53

⑬ 制作细长的弧线图形。在不选中任何矢量图层的状态下选择"椭圆工具"，在选项栏中设置"绘制模式"为"形状"，单击"填充"按钮，设置填充颜色为白色，接着设置"描边"为"无"。在"路径操作"下拉列表中选择"减去顶层形状"选项，绘制一个圆形，如图1-54所示。

图1-54

⑭ 使用"椭圆工具"绘制另一个大面积重叠的圆形，如图1-55所示。

图1-55

⑮ 操作完成后，在选项栏中单击"路径操作"按钮，在弹出的下拉列表中选择"合并形状组件"选项，按Enter键完成操作，如图1-56所示。

图1-56

⑯ 在"图层"面板中选中该图形，选择"矩形工具"，在选项栏中设置"绘制模式"为"形状"，单击"填充"按钮，在下拉面板中设置"填充类型"为"渐变"，编辑一个颜色较浅的金色系的渐变颜色；设置"渐变模式"为"线性"。接着设置"描边"为"无"，如图1-57所示。

图1-57

⑰ 将两部分图形组合在一起，并按快捷键Ctrl+T进行适当的旋转，如图1-58所示。

图1-58

⑱ 加选两个图层，使用快捷键Ctrl+J复制一份。将复制的图形进行旋转并缩小，图形效果如图1-59所示。

图1-59

⑲ 用同样的方法制作第三个图形，如图1-60所示。

图1-60

⑳ 将制作好的图形部分与文字部分组合在一起，完成的效果如图1-61所示。

图1-61

1.2.3 实例：创意机构标志

设计思路

案例类型：

本案例为某创意机构的标志设计项目，如图1-62所示。

图1-62

项目诉求：

　　这是一家兼具整合传播创意与优质内容生产力的品牌创意机构，通过品牌年轻化、娱乐营销、跨界营销、种草带货等方式帮助品牌连接年轻消费群体。标志要求具有独特性、前卫感、年轻感。

设计定位：

　　该标志采用图形为主、文字为辅的设计方式，彩色的图形能更好地展现"多元""活力""年轻"的风格。图形呈现出相互重叠的关系，通过颜色的变化体现标志的层次感。品牌名称位于图形之上，高明度的文字与图形颜色形成强烈的反差，使其能够从多彩图形中凸显出来。

配色方案

　　标志颜色较为丰富，采用了对比色的配色方案，以蓝色为主色调，整体给人科技、理性的感觉；以黄色和橘黄色作为辅助色，黄色与蓝色形成对比关系，起到了强调与突出的作用，让整个标志的色彩更富有灵动气息；以红色和绿色作为点缀色，起到平衡整体色调的作用，如图1-63所示。

主色	辅助色	点缀色

图1-63

版面构图

　　标志的外形相对较为方正，将常见的图形进行变形、重组和叠加，并运用色相以及明度的差异，增强了标志内部的层次感，如图1-64所示。

　　本案例制作流程如图1-65所示。

图1-64

图1-65

图1-66

2 将前景色的颜色更改为比背景浅的浅蓝色，选择"画笔工具"，并选择"柔边圆"画笔，设置画笔"大小"为1500像素，在画面中央单击鼠标左键进行绘制，效果如图1-67所示。

图1-67

3 选择"矩形工具"，在选项栏中设置"绘制模式"为"形状"，单击"填充"按钮，设置一个比背景浅的蓝色，接着设置"描边"为"无"，"圆角半径"为0。设置完成后，按住鼠标左键拖动绘制一个长方形，如图1-68所示。

图1-68

技术要点

● 使用"钢笔工具""矩形工具"制作标志中的图形。
● 使用剪贴蒙版辅助制作图形。

操作步骤

1 创建一个A4尺寸的新文档。将前景色改为深蓝色，选择背景图层，使用快捷键Alt+Delete填充图层，如图1-66所示。

4 选择长方形所在的图层，在"图层"面板中将这个长方形的"不透明度"设置为57%，如图1-69所示。

图1-69

⑤ 图形效果如图1-70所示。

图1-70

⑥ 继续选择"矩形工具",在矩形的左上角按住Shift键的同时按住鼠标左键拖动绘制一个正方形,如图1-71所示。

图1-71

⑦ 执行"窗口>属性"命令,打开"属性"面板。将"圆角半径"链接的按钮解锁,将这个正方形左上、右上、右下的"圆角半径"都更改为120像素,如图1-72所示。

图1-72

⑧ 数值调整完成后,按Enter键提交操作。图形效果如图1-73所示。

图1-73

⑨ 选择"矩形工具",在选项栏中设置"绘制模式"为"形状","填充"颜色为黄色,"描边"为"无","圆角半径"为0。设置完成后,按住鼠标左键拖动绘制一个矩形,如图1-74所示。

图1-74

⑩ 继续使用"矩形工具"绘制一个稍大的矩形,并将其填充颜色设置为橘红色,如图1-75所示。

图1-75

⑪ 选择橘红色矩形图层,在"图层"面板中设置其"混合模式"为"强光",如图1-76所示。

⑫ 按住Ctrl键加选黄色矩形图层和橘红色矩形图层,然后单击鼠标右键,在弹出的快捷菜单中执行"创建剪贴蒙版"命令,如图1-77所示。

图1-76

图1-77

⑱ 操作完成后,效果如图1-78所示。

图1-78

⑭ 选择"钢笔工具",在选项栏中设置"绘制模式"为"形状","填充"为绿色,"描边"为"无"。设置完成后绘制一个扇形,如图1-79所示。

图1-79

⑮ 选择"钢笔工具",在选项栏中设置"绘制模式"为"形状","填充"为黑色,"描边"

为"无"。设置完成后绘制一个不规则五边形,如图1-80所示。

图1-80

⑯ 选择"矩形工具",在选项栏中设置"绘制模式"为"形状","填充"为深红色,"描边"为"无","圆角半径"为0。设置完成后,在刚才绘制的黑色图形下方按住鼠标左键拖动绘制一个长方形,如图1-81所示。

图1-81

⑰ 选中深红色长方形所在的图层,单击鼠标右键,在弹出的快捷菜单中执行"创建剪贴蒙版"命令,如图1-82所示。

图1-82

⑱ 操作完成后,效果如图1-83所示。

⑲ 选择"钢笔工具",在选项栏中设置"绘制

模式"为"形状","填充"为绿色,"描边"为"无"。设置完成后,绘制一个翻角效果图形,如图1-84所示。

图1-83

图1-84

⑳ 选择"横排文字工具",并选择合适的字体与字号,颜色设置为白色。设置完成后,在黑色图形上方单击插入光标,然后输入文字,如图1-85所示。

图1-85

㉑ 使用相同方法制作另一组文字,并适当调整大小,如图1-86所示。

㉒ 至此,本案例制作完成,效果如图1-87所示。

图1-86

图1-87

1.2.4 实例:照明设备企业标志

设计思路

案例类型:

本案例为照明设备生产企业的标志设计项目,如图1-88所示。

图1-88

项目诉求:

这是一家智能照明系统的企业标志设计。

该企业主打"健康照明"的理念，致力于研发美观、舒适、智能和健康的灯光系统，并且配备有专业的工厂和施工队伍，提供设计、制造、安装、调试、售后等服务。标志设计要求符合企业的主打产品定位和发展理念，准确地传达企业的核心价值观和产品的独特特点。

设计定位：

根据企业文化及产品特点，标志可以通过图形呈现出产品的特征，以黄、蓝两色传递企业追求健康、安全、舒适、节能的理念。

配色方案

该案例采用对比色的配色方案，以蓝色搭配橘黄色。蓝色属于冷色调，给人以理性、专业的感觉；黄色则为暖色调，象征明亮的太阳，也与灯光的颜色接近，给人以温暖、柔和的视觉印象，如图1-89所示。

图1-89

版面构图

标志采用象征的手法，将太阳、阳光和手进行图形化设计，图形呈现出以科技之手托起光明的寓意。通过这种设计手法，能够使标志切入主题，形象生动，直观明了，如图1-90所示。

图1-90

本案例制作流程如图1-91所示。

图1-91

技术要点

- 使用"路径操作"功能制作图形。
- 使用"钢笔工具"绘制图形。
- 使用文字工具制作标志中的文字。

操作步骤

① 创建一个A4尺寸的新文档。将前景色改为蓝灰色，选择背景图层，使用快捷键Alt+Delete进行填充，如图1-92所示。

图1-92

② 选择"画笔工具"，并选择"柔边圆"画笔，将画笔"大小"设置为1500像素，将前景色改为比背景颜色稍浅的灰色，然后在画面顶部单击进行绘制，如图1-93所示。

图1-93

③ 单击"图层"面板底部的"创建新组"按钮，新建一个图层组，并命名为LOGO，如图1-94所示。余下的操作都将在该文件夹下进行。

图1-94

④ 选择"椭圆工具"，在选项栏中设置"绘制模式"为"形状"；单击"填充"按钮，在下拉面板中设置"填充类型"为"渐变"，编辑一个橙色系渐变颜色，设置"渐变模式"为"线

性"，"渐变角度"为126度；接着设置"描边"为"无"。然后在"路径操作"下拉列表中选择"减去顶层形状"选项，如图1-95所示。

图1-95

⑤ 设置完成后，按住Shift键并拖动鼠标左键绘制一个正圆，然后在正圆的左下方绘制一个椭圆，如图1-96所示。

图1-96

⑥ 选择"钢笔工具"，在选项栏中设置"绘制模式"为"形状"。单击"填充"按钮，在下拉面板中设置"填充类型"为"渐变"，编辑一个蓝色系渐变颜色，设置"渐变模式"为"线性"，"描边"为"无"，如图1-97所示。

图1-97

⑦ 设置完成后，在画板中绘制相应的图形，效果如图1-98所示。

图1-98

⑧ 在不选中任何矢量图层的状态下选择"椭圆工具"，在选项栏中设置"绘制模式"为"形状"，单击"填充"按钮，在下拉面板中设置"填充类型"为"渐变"，编辑一个与上个图形相同的蓝色系渐变，设置"渐变模式"为"线性"，接着设置"描边"为"无"。然后在"路径操作"下拉列表中选择"减去顶层形状"选项，如图1-99所示。

图1-99

⑨ 绘制一大一小两个正圆，得到底部的月牙形图形，如图1-100所示。

图1-100

⑩ 选择"钢笔工具"，在选项栏中设置"绘制模式"为"形状"，"填充"为蓝色系的渐变，"描边"为"无"。设置完成后，在右侧绘制相应的图形，效果如图1-101所示。

图1-101

⑪ 选择刚刚绘制图形所在的图层，使用快捷键Ctrl+J将其复制一份，然后使用快捷键Ctrl+T将其移动并旋转合适的角度，变换完成后按Enter键提交操作，如图1-102所示。

图1-102

⑫ 使用相同的方法制作另外一个图形，如图1-103所示。

图1-103

⑬ 选择LOGO图层组，执行"图层>图层样式>投影"命令，在打开的对话框中设置"混合模式"为"正片叠底"，"颜色"为黑色，"不

透明度"为50%，"角度"为120度，"距离"为14像素，"扩展"为6%，"大小"为12像素，如图1-104所示。设置完成后单击"确定"按钮。

图1-104

⑭ 此时图形效果如图1-105所示。

图1-105

⑮ 选择"横排文字工具"，设置相应的字体、字号，设置"颜色"为白色，在图形下方输入文字，如图1-106所示。

图1-106

⑯ 选中文字图层，执行"窗口>字符"命令，在打开的"字符"面板中单击"仿粗体"和"仿斜体"按钮，如图1-107所示。

⑰ 选择LOGO图层组，单击鼠标右键，在弹出的快捷菜单中执行"拷贝图层样式"命令，如图

1-108所示。

图1-107

图1-108

⑱ 选择文字图层，单击鼠标右键，在弹出的快捷菜单中执行"粘贴图层样式"命令，将图层样式粘贴到文字图层中，如图1-109所示。

图1-109

⑲ 至此，本案例制作完成，最终效果如图1-110所示。

图1-110

第2章

名片设计

· **本章概述** ·

　　名片是现代社会中人们进行信息交流与展现自我的常用媒介，如何更好地在这方寸之间完成信息的传达以及品位的展现是名片设计的重点。本章主要从名片的常见类型、构成要素、常见尺寸、构图方式以及印刷工艺等方面来学习名片设计。

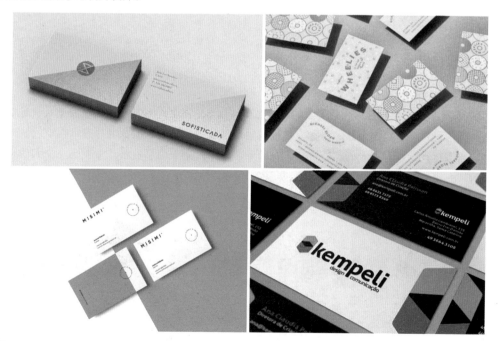

2.1 名片设计概述

2.1.1 认识名片

　　名片是一张记录和传播个人、团体或组织重要信息的卡片，它包含了所要传播的主要信息，如企业名称、个人联系方式、职务，等等。名片的使用能够更好、更快地宣传个人或者企业，也是人与人交流的一种重要工具。一个好的名片设计不仅能够成功地宣传主体所要传达的信息，更能够体现主体的艺术品位及个性，为建立一个良好的个人或企业印象奠定基础，如图2-1所示。

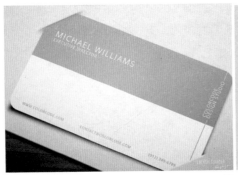

图2-1

2.1.2 名片的常见类型

　　根据应用主体的不同，名片主要可以分为商业名片、公用名片以及个人名片三大类型。

　　（1）商业名片是用于宣传企业形象的媒介之一，包含的主要内容是企业信息及个人信息资料，其中，企业信息资料中包含企业的商标、名称、地址及业务领域等。商业名片的风格一般依据企业的整体形象进行设计，有统一的印刷格式。在商业名片中，企业信息资料是主要的，个人信息资料是次要的，主要是以传播企业信息为目的，如图2-2所示。

图2-2

（2）公用名片主要用于社会团体或机构等，其主要内容有组织的Logo、个人名称、职务、头衔等。公用名片设计风格较为简单，强调实用性，主要是以对外交往和服务为目的，如图2-3所示。

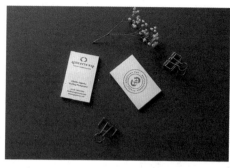

图2-3

（3）个人名片主要用于传递个人信息，其内容主要有持有者的姓名、职业、单位名称及必要的通信方式等私人家庭信息。在个人名片中，更多的是依据个人喜好制定相应风格，设计更加个性化，主要是以交流感情为目的，如图2-4所示。

图2-4

2.1.3 名片的构成要素

标志：标志常见于商业名片或公用名片中，一般会使用图形或文字造型设计作为注册的商标。标志是一个企业或机构形象的浓缩体，通常有自己品牌的公司或企业，都会在名片中添加标志要素，如图2-5所示。

图2-5

　　图案：图案的应用在名片中是比较广泛的，它既可以作为名片版面的底纹，也可以作为独立出现的装饰。图案的风格也并不固定，照片、几何图形、底纹、企业产品或建筑图案等都可以出现在名片中。依据名片持有者的特点，如个人名片一般会使用较为个性化的图案，商业或公用名片图案的选择范围较广泛，一般依据整体品牌形象特点进行选择，如图2-6所示。

<p align="center">图2-6</p>

　　文字：文字是信息传达的重要途径，也是名片的重要组成部分。个人名片和商业名片的文字的区别是，个人名片中个人信息占主要地位，它包含姓名、职务、单位名称及必要的通信方式，私人信息较多，在字体的选用上也较为丰富多样，依个人喜好而定。商业名片不仅包括必要的个人信息，还包括企业信息，并且企业信息占主要地位，如图2-7所示。

<p align="center">图2-7</p>

2.1.4 名片的常见尺寸

　　国内常规的横版名片尺寸有90mm×54mm、90mm×50mm、90mm×45mm几种，在进行图稿设计时，上、下、左、右分别要预留出2~3mm的出血位，所以在软件中制作的尺寸要相对大一些。欧美等国家和地区常用名片尺寸为90mm×50mm，如图2-8所示。

　　除横版名片以外，竖版名片也是比较常见的类型，其尺寸通常为54mm×90mm，如图2-9所示。

　　折卡式名片是一种较为特殊的名片形式。国内常见的折卡式名片尺寸为90mm×108mm，欧美等国家和地区常见的折卡式名片尺寸为90mm×100mm，如图2-10所示。

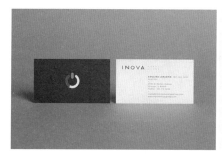

图2-8

图2-9

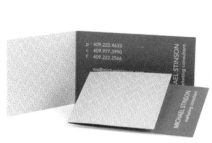

图2-10

名片的形状并不都是方方正正的，创意十足的异形名片更能吸引消费者的眼球，因而越来越受欢迎。异形名片的尺寸并不固定，需要依据设计方案而定，如图2-11所示。

图2-11

2.1.5 名片的常见构图方式

名片的版面空间较小，需要排布的内容相对来说比较固定，所以在版面的构图上就需要花些心思，使名片与众不同。下面就来了解一下名片常见的构图方式。

左右形构图：标志、文案左右明确分开，但不一定是完全对称的，如图2-12所示。

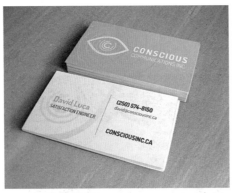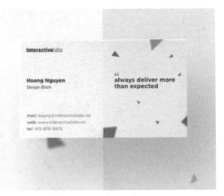

图2-12

对称形构图：标志、文案在左右以中轴线准居中排列，完全对称，如图2-13所示。

图2-13

中心形构图：标志、主题文字、辅助文案以画面中心点为准，聚集在一个区域内居中排列，如图2-14所示。

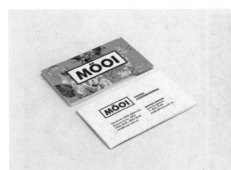

图2-14

三角形构图：标志、主题文字、辅助文案通常集中在一个三角形的区域内，如图2-15所示。

图2-15

半圆形构图：标志、主题文字、辅助文案集中于一个半圆形范围内，如图2-16所示。

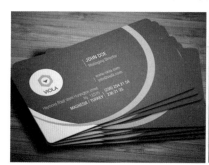

图2-16

圆形构图：标志、主题文字、辅助文案集中于一个圆形范围内，如图2-17所示。

图2-17

稳定形构图：画面的中上部为主题文字和标志，下部为辅助说明，如图2-18所示。

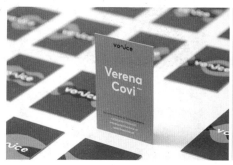

图2-18

　　倾斜形构图：这是一种具有动感的构图方式，标志、主题文字、辅助文案按照一定的倾斜角度放置，如图2-19所示。

<div align="center">图2-19</div>

2.1.6　名片的印刷工艺

　　为了使名片更引人注目，在名片的印刷中往往会使用一些特殊的工艺，如模切、打孔、UV、凹凸、烫金等，从而制作出更加丰富的效果。

　　模切：模切是印刷工艺里常用的一道工艺。它是依据产品样式的需要，利用模切刀的压力作用，将名片轧切成所需要的形状，是制作异形名片常用的工艺，如图2-20所示。

<div align="center">图2-20</div>

　　打孔：打孔一般分为圆孔和多孔，多用于个性化的名片制作。打孔名片充分满足了视觉需要，具有一定的层次感，个性独特，如图2-21所示。

<div align="center">图2-21</div>

UV： UV是利用专用UV油墨在UV印刷机上实现UV印刷效果，使局部或整个表面光亮凸起。带UV工艺的名片突出了某些重点信息并使整个画面呈现一种高雅形象，如图2-22所示。

图2-22

凹凸： 凹凸是通过一组阴阳相对的凹模板或凸模板加压在承印物之上而形成浮雕状凹凸图案，使画面具有立体感，不仅增强了视觉冲击力，还有一定的触觉感，如图2-23所示。

图2-23

烫金： 烫金是一种常见的印刷工艺，它通过使用烫金机将金属箔或烫印箔热压在印刷物的表面，以实现一种金属光泽效果。这种工艺可以为印刷品增加独特的视觉吸引力和质感，使其更加精致和专业，如图2-24所示。

图2-24

2.2 名片设计实战

2.2.1 实例：几何图形名片设计

设计思路

案例类型：

本案例为某广告公司工作人员的名片设计项目，如图2-25所示。

图2-25

项目诉求：

本案例企业团队年轻、富有朝气，所以名片要求风格明快清新，同时也要展现企业的特性。

设计定位：

该名片采用简约的设计风格，由几何图形、线条和文字组成。整个作品设计语言简约，不仅在视觉上给人以美的享受，而且有利于将信息快速、准确地传递给受众。

配色方案

名片以浅青绿为主色调，该颜色饱和度稍低，清新淡雅中带着活泼之感，并以白色为辅助色，提升了名片整体的明度。通过配色就能够传递出企业团队年轻、富有朝气活力的特点，如图2-26所示。

图2-26

版面构图

名片分为正、反两面。名片背面仅在画面中心放置了企业标志，起到着重展示的作用；正面则由标志图形和文字两部分组成，文字位于左侧，符合人们的日常阅读习惯；标志位于右侧，和名片背景中的标志形成呼应，起到了强调、突出的作用，如图2-27所示。

图2-27

本案例制作流程如图2-28所示。

图2-28

技术要点

● 使用"多边形工具"制作图形。
● 使用文字工具添加名片中的信息。

操作步骤

1.制作名片正面

❶ 执行"文件>新建"命令，创建一个90mm×54mm的横版画板。单击"背景"图层中的🔒按钮，即可将背景图层转换为普通图层，如图2-29所示。

图2-29

❷ 单击"图层"面板底部的"创建新组"按钮，新建一个图层组，将其命名为"名片背面"。将现有的图层拖曳到"名片背面"图层组中，如图2-30所示。

图2-30

❸ 再新建一个图层组，并命名为"名片正面"，如图2-31所示。

❹ 在"图层"面板中选择"名片正面"组，在该组下新建图层，将前景色设置为白色，使用快捷键Alt+Delete填充前景色。该图层将作为名片的背景，如图2-32所示。

图2-31

图2-32

❺ 选择"多边形工具"，在选项栏中设置"绘制模式"为"形状"，"填充"为青色，"描边"为"无"，"边数"为6条，"圆角半径"为0，按住Shift键拖动鼠标左键绘制图形，如图2-33所示。

图2-33

❻ 选择该图形，使用快捷键Ctrl+T调出定界框，按住Shift键将该图形顺时针旋转30°，如图2-34所示。

❼ 选中六边形所在的图层，使用快捷键Ctrl+J将

图层复制一份，然后使用快捷键Ctrl+T调出定界框，按住Shift+Alt键拖动定界框的一角将其等比缩小。接着在选项栏中设置"填充"为"无"，"描边"为白色，"粗细"为13像素，如图2-35所示。

图2-34

图2-35

❽ 选择"横排文字工具"，并选择合适的字体、字号，"颜色"设置为白色。设置完成后，在刚才绘制的图形中心单击插入光标，然后输入文字。按快捷键Ctrl+Enter结束文字输入操作，如图2-36所示。

❾ 继续使用"横排文字工具"在名片的左上方添加文字，如图2-37所示。

❿ 选择"矩形工具"，在选项栏中设置"绘制模式"为"形状"，"填充"为黑色。设置完成后，在文字左侧绘制一个矩形，如图2-38所示。

图2-36

图2-37

图2-38

⑪ 选择"横排文字工具",并选择合适的字体、字号,设置"颜色"为白色。设置完成后,在画面的左下方单击插入光标,然后输入文字。输入完成后,按快捷键Alt+Enter完成操作,如图2-39所示。

图2-39

⑫ 选择"直线工具",在选项栏中设置"绘制模式"为"形状","填充"为"无","描边"为黑色,"粗细"为1像素。设置完成后,在刚刚输入的文字中间位置按住鼠标左键拖动绘制一条直线,绘制完成后按Enter键,如图2-40所示。

图2-40

⑬ 按住Alt+Shift键的同时按住鼠标左键向下拖动,进行复制,效果如图2-41所示。

ADD | Sunshine Plaza, 666
WEB | www.xxxxxxxx.com
EMAIL | xxxx@xxxxxx.com
TEL | 8888-1234-5678

图2-41

⑭ 名片正面制作完成,图形效果如图2-42所示。

图2-42

2.制作名片背面

❶ 在"图层"面板中选择"名片背面"图层组,在该组下新建图层,将前景色设置为青色,使用快捷键Alt+Delete填充前景色作为背景,如图2-43所示。

❷ 选择"多边形工具",在选项栏中设置"绘制模式"为"形状","填充"为"无","描边"为浅青色,"粗细"为5像素,"边数"为6条。按住Shift键拖动鼠标左键在画面中心绘制图形,绘制完成后按Enter键,如图2-44所示。

❸ 选择"钢笔工具",在选项栏中设置"绘制模式"为"形状","填充"为"无","描

边"为浅青色，"粗细"为5像素。设置完成后，在画面中单击鼠标左键进行绘制，延长刚刚绘制的六边形的边，如图2-45所示。

④ 复制该线条，水平翻转后摆放在左侧，如图2-46所示。

图2-43

图2-44

图2-45

图2-46

❺ 使用相同的方法绘制其他线条，如图2-47和
图2-48所示。

图2-47

图2-48

❻ 选择六边形所在的图层，使用快捷键Ctrl+J复
制一份。选择"多边形工具"，设置"填充"为
"无"，"描边"为白色，"粗细"为13像素。
然后使用自由变换快捷键Ctrl+T将图形适当放
大，如图2-49所示。

❼ 在"图层"面板中选择该图层，按住鼠标左
键将该图层拖动到该图层组的最上方，如图2-50
所示。

图2-49

图2-50

❽ 选择"横排文字工具"，设置合适的字体、
字号，"颜色"为白色。设置完成后，在画面中

央单击插入光标，然后输入文字。输入完成后，按快捷键Ctrl+Enter完成操作，如图2-51所示。

图2-51

⑨ 名片背面制作完成，图形效果如图2-52所示。

图2-52

⑩ 按住Ctrl键加选这两个图层组，单击鼠标右键，在弹出的快捷菜单中执行"快速导出为PNG"命令，如图2-53所示。

图2-53

⑪ 在弹出的"选择文件夹"对话框中选择保存的位置，单击"选择文件夹"按钮完成保存操作，如图2-54所示。

⑫ 执行"文件>新建"命令，创建一个A4大小的横版文档。将前景色更改为浅灰色，选择背景图层，使用快捷键Alt+Delete进行填充，效果如图2-55所示。

图2-54

图2-55

⑬ 执行"文件>置入嵌入对象"命令，分别置入刚才保存的"名片正面"和"名片背面"图片。使用快捷键Ctrl+T对这两张图片进行大小的更改，并放在画面合适的位置，如图2-56所示。

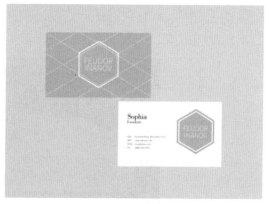

图2-56

⑭ 选择"名片正面"图层，执行"图层>图层样式>投影"命令，在弹出的对话框中设置"混合模式"为"正片叠底"，"填充"为黑色，"不透明度"为18%，"角度"为130度，"距离"为10像素，"扩展"为0，"大小"为15像素，如图2-57所示。设置完成后单击"确定"按钮。

图2-57

⑮ 选择"名片正面"图层，单击鼠标右键，在弹出的快捷菜单中执行"拷贝图层样式"命令，如图2-58所示。

图2-58

⑯ 选择"名片背面"图层，单击鼠标右键，在弹出的快捷菜单中执行"粘贴图层样式"命令，快速为"名片背面"图层添加投影图层样式，如图2-59所示。

⑰ 本案例制作完成，图形效果如图2-60所示。

图2-59

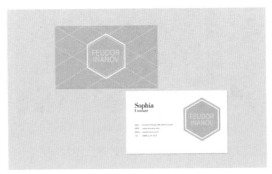

图2-60

2.2.2 实例：奢华感名片

设计思路

案例类型：

本案例为某房地产企业工作人员的名片设计项目，如图2-61所示。

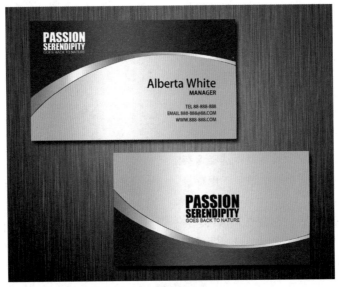

图2-61

项目诉求：

　　名片主人所属的企业主要服务于高端消费群体，所以名片要凸显企业的定位理念，力求奢华与品质感。

设计定位：

　　为了表现高端、奢华的定位理念，该名片设计将金色系与红棕色系相搭配，这两种颜色常常用于展现财富。而金属质感的运用更增添了奢华的气息。

2-62所示。

图2-62

版面构图

　　名片采用半圆形构图方式。弧线线条给人以流动感与活泼感，正、反两面的曲线方向不同，丰富了名片的视觉感受。在名片的正面，标志位于左上角，文字信息位于右下角并进行了右对齐。名片背面只展示了标志，视觉效果突出，如图2-63所示。

配色方案

　　该作品以金色为主色调。金色给人一种高贵、富丽堂皇的视觉印象，金色系的渐变让名片呈现一种金属的质感，更凸显了品质与尊贵。红棕色作为辅助色，能够柔化金色的刺激感，如图

图2-63

　　本案例制作流程如图2-64所示。

图2-64

技术要点

● 使用"钢笔工具""形状工具"绘制图形。
● 使用文字工具添加名片信息。

● 使用图层样式增强名片的立体感。

1.制作背景

1 执行"文件>打开"命令，将背景素材
"1.jpg"打开，如图2-65所示。

图2-65

2 接下来制作画面的暗角效果。在"属性"面
板中单击"曲线"按钮，新建一个曲线调整图
层，在曲线上单击增加一个锚点，按住鼠标左键
拖曳这个锚点到合适位置，如图2-66所示。

图2-66

3 设置完成后，画面效果如图2-67所示。
4 单击"图层"面板中曲线调整图层的图层蒙
版，将前景色设置为黑色。选择画笔工具，在
"画笔预设选取器"中设置"大小"为3000像
素，笔尖选择为"柔边圆"，如图2-68所示。
5 设置完成后，在画面中心位置单击鼠标左

键，将中心位置的调色效果隐藏，只保留四周的
调色效果，如图2-69所示。

图2-67

图2-68

图2-69

2.制作名片正面

1 单击"图层"面板底部的"创建新组"按
钮，新建一个图层组，并将其命名为"正面"，
如图2-70所示。

图2-70

2 展开"正面"图层组,选择"矩形工具",在选项栏中设置"绘制模式"为"形状";单击"填充"按钮,在下拉面板中设置"填充类型"为"渐变",编辑一个红色系的渐变颜色,设置"渐变模式"为"线性","渐变角度"为0度,"描边"为"无",如图2-71所示。

图2-71

3 设置完成后,在画面左上角按住鼠标左键拖动绘制一个矩形,图形效果如图2-72所示。

图2-72

4 执行"文件>置入嵌入对象"命令,在打开的"置入嵌入的对象"对话框中选择素材"2.png",然后单击"置入"按钮,如图2-73所示。

图2-73

5 拖动控制点调整素材的大小和位置,然后按Enter键提交操作。接着在"图层"面板中选中该图层,单击鼠标右键,在弹出的快捷菜单中执行"栅格化图层"命令,效果如图2-74所示。

图2-74

6 按住Ctrl键单击矩形图层的缩览图,载入矩形的选区,如图2-75所示。

图2-75

7 选择素材"2.png"的图层,单击"图层"面板底部的"添加图层蒙版"按钮,为该图层添加一个图层蒙版,如图2-76所示。

图2-76

⑧ 设置完成后，图形效果如图2-77所示。

图2-77

⑨ 在"图层"面板中，将该图层的"不透明度"设置为30%，如图2-78所示。

图2-78

⑩ 选择"椭圆工具"，在选项栏中设置"绘制模式"为"形状"，"填充"为白色，"描边"为"无"。在矩形下方绘制一个椭圆，如图2-79所示。

图2-79

⑪ 按住Ctrl键单击矩形图层缩览图，载入图层的选区，如图2-80所示。

图2-80

⑫ 选择椭圆图层，单击"图层"面板底部的"添加图层蒙版"按钮，用当前选区为该图层添加图层蒙版，如图2-81所示。

图2-81

⑬ 此时画面效果如图2-82所示。

图2-82

⑭ 选择"钢笔工具",在选项栏中设置"绘制模式"为"形状";单击"填充"按钮,在下拉面板中设置"填充类型"为"渐变",编辑一个金色系的渐变颜色,设置"渐变模式"为"线性","渐变角度"为0度,如图2-83所示。

图2-83

⑮ 在刚才绘制的图形上方绘制一个新的图形。绘制完成后,图形效果如图2-84所示。

图2-84

⑯ 选择"横排文字工具",并选择合适的字体与字号,"颜色"设置为白色。设置完成后,在图形左上角输入文字,按快捷键Ctrl+Enter完成操作,如图2-85所示。

⑰ 继续使用"横排文字工具"输入文字,如图2-86所示。

⑱ 继续选择"横排文字工具",选择合适的字体与字号,"颜色"设置为黑色。在名片的右下角添加文字,并将文字的对齐方式设置为右对齐,如图2-87所示。

图2-85

图2-86

图2-87

⑲ 名片正面制作完成，效果如图2-88所示。

图2-88

3.制作名片背面

① 新建"反面"图层组。展开"正面"图层
组，按住Ctrl键加选作为名片背景的四个图层，
然后使用快捷键Ctrl+J复制一份。在"图层"面
板中，按住鼠标左键将这四个图层拖动到"反
面"图层组中，如图2-89所示。

图2-89

② 选择"反面"图层组，并将其移动到画面的
右下角。按快捷键Ctrl+T，调出变形控制框，单
击鼠标右键，在弹出的快捷菜单中执行"垂直翻
转"命令，如图2-90所示。

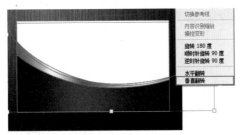

图2-90

③ 在"图层"面板中选择白色椭圆图层，执行
"图层>图层样式>渐变叠加"命令，在弹出的
对话框中设置"混合模式"为"正常"，"不

透明度"为100%，"渐变"为淡金色系渐变，
"样式"为"线性"，如图2-91所示。设置完成
后，单击"确定"按钮。

图2-91

④ 操作完成后的图形效果如图2-92所示。

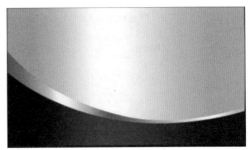

图2-92

⑤ 继续使用"横排文字工具"在名片中间位置
添加相应的文字。名片背面制作完成，效果如
图2-93所示。

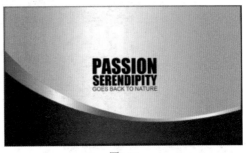

图2-93

4.制作名片立体效果

① 选择"正面"图层组，执行"图层>图层样式
>投影"命令，在弹出的对话框中设置"混合模
式"为"正片叠底"，"填充"为黑色，"不透
明度"为75%，"角度"为125度，"距离"为
30像素，"扩展"为0，"大小"为25像素，如

图2-94所示。设置完成后，单击"确定"按钮。

图2-94

② 选择"正面"图层组，单击鼠标右键，在弹出的快捷菜单中执行"拷贝图层样式"命令，如图2-95所示。

图2-95

③ 选择"反面"图层组，单击鼠标右键，在弹出的快捷菜单中执行"粘贴图层样式"命令，快

速为"反面"图层组添加投影图层样式，如图2-96所示。

图2-96

④ 至此，本案例制作完成，图形效果如图2-97所示。

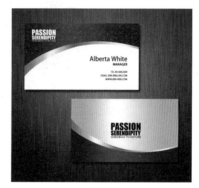

图2-97

2.2.3 实例：音乐制作公司名片

设计思路

案例类型：

这是一个音乐制作公司的名片设计项目，如图2-98所示。

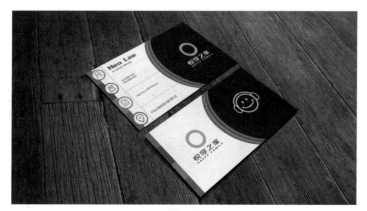

图2-98

项目诉求：

　　该企业主营业务为提供具有超高性价比的原创歌曲制作方案，让更多喜爱音乐的朋友拥有属于自己的歌曲。名片设计要求能够凸显企业特点，并且具有创意性。

设计定位：

　　为了凸显企业特点，可以在图形的运用上尽可能与音乐元素相结合。色彩搭配方面，可以在使用大面积沉稳颜色的基础上，以小面积较为鲜明的颜色点缀画面，使名片从构图到色彩尽可能展现激情与活力。

配色方案

　　该作品以黑、白为主色调，两种颜色明度反差较大，形成鲜明对比。用明度稍低的洋红、蓝、紫和青绿作为点缀色，这种以小面积多色作为点缀色的配色方式，既能够传递出青春、充满活力的感觉，又不容易导致画面的混乱，如图2-99所示。

图2-99

版面构图

　　名片版面以弧形线条分割为左右两个部分。在名片正面，标志位于左侧，图案位于右侧，形成平衡的关系。在名片背面，文字信息位于名片的左侧，标志位于名片的右侧，可以在阅读文字信息的同时对公司名称加深印象，如图2-100所示。

图2-100

本案例制作流程如图2-101所示。

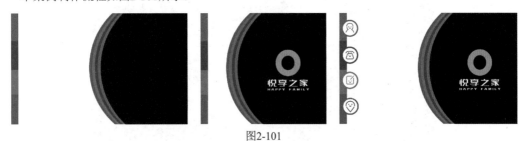

图2-101

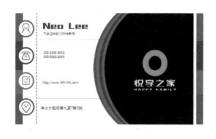

图2-101（续）

- 使用"横排文字工具"添加文字内容。
- 使用"椭圆工具"绘制圆形。
- 使用自由变换功能制作名片的展示效果。

操作步骤

1.制作名片正面

1 执行"文件>新建"命令，创建一个宽度为9厘米、高度为5.5厘米的文档。单击"图层"面板底部的"创建新组"按钮，新建一个图层组，并命名为"名片正面"。再新建一个图层组，并命名为"名片背面"，如图2-102所示。

图2-102

2 在"名片正面"图层组下新建一个图层，然后将前景色设置为白色，使用快捷键Alt+Delete进行填充，如图2-103所示。

图2-103

3 选择"名片正面"图层组，然后选择"矩形

工具"，在选项栏中设置"绘制模式"为"形状"，"填充"为深粉色，在画面的左上角绘制一个矩形，如图2-104所示。

图2-104

4 选择深粉色的矩形，在按住Alt+Shift键的同时按住鼠标左键向下拖动，进行复制。选择"矩形工具"，设置"填充"为紫色，如图2-105所示。

图2-105

5 使用同样的方法再次复制两个矩形，并更改其颜色，效果如图2-106所示。

图2-106

6️⃣ 选择"椭圆工具",在选项栏中设置"绘制模式"为"形状","填充"为蓝色,在画面右侧绘制一个正圆。绘制完成后,按Enter键完成操作,如图2-107所示。

图2-107

7️⃣ 选择蓝色正圆,在按住Alt+Shift键的同时按住鼠标左键向右拖动,将其移动并复制一份。接着在选项栏中设置"填充"为深青绿色,如图2-108所示。

图2-109

图2-108

8️⃣ 使用相同的方法再复制三个正圆,制作出多层次圆形效果,如图2-109所示。

9️⃣ 选择"椭圆工具",在选项栏中设置"绘制模式"为"形状","填充"为"无","描边"的颜色为青色,"粗细"为35像素,在色环左侧绘制一个正圆,如图2-110所示。

图2-110

⑩ 选择"横排文字工具",再选择合适的字体、字号,"颜色"设置为深灰色,在刚刚绘制的圆形下方单击插入光标,然后输入文字。输入完成后,按快捷键Alt+Enter完成操作,如图2-111所示。

图2-111

⑪ 继续使用"横排文字工具"在刚才输入的文字下方增加文字信息,如图2-112所示。

图2-112

⑫ 执行"文件>置入嵌入对象"命令,导入素材"2.png"。使用快捷键Ctrl+T对这张图片进行大小的更改,并放在画面合适的位置,如图2-113所示。

图2-113

⑬ 名片正面制作完成,图形效果如图2-114所示。

图2-114

2.制作名片背面

① 在"名片背面"图层组下新建一个图层,将前景色设置为白色,使用快捷键Alt+Delete填充该图层,如图2-115所示。

图2-115

② 在"名片正面"图层组中,选择由四个色块和五个同心圆组成的图层组,使用快捷键Ctrl+J复制一份,并拖动这九个图层到"名片背面"图层组中,作为背景,如图2-116所示。

图2-116

③ 选择"椭圆工具",在选项栏中设置"绘制模式"为"形状","填充"为白色,"描边"

颜色为深粉色，"粗细"为8像素，在画面左
上角按住Shift键的同时按住鼠标左键拖动绘制
一个正圆。绘制完成后按Enter键完成操作，如
图2-117所示。

图2-117

4️⃣ 选择正圆，按住Alt+Shift键向下拖动进行移动
复制的操作，然后在选项栏中设置"描边"为紫
色，如图2-118所示。

图2-118

5️⃣ 使用相同的方法制作另外两个圆形，效果如
图2-119所示。

图2-119

6️⃣ 执行"文件>置入嵌入对象"命令，导入素材
"1.png"。使用快捷键Ctrl+T对素材图片进行大
小的更改，并放在画面合适的位置，如图2-120
所示。

图2-120

7️⃣ 选择"钢笔工具"，在选项栏中设置"绘制
模式"为"形状"，"填充"为"无"，"描
边"颜色为灰色，"粗细"为3像素。单击"描
边选项"按钮，在下拉列表中选择虚线，然后
在刚才绘制的四个正圆右侧绘制一条虚线，如
图2-121所示。

图2-121

8️⃣ 选择"横排文字工具"，并选择合适的字体
与字号，"颜色"设置为灰色。设置完成后，在
虚线右侧单击插入光标，然后输入文字。输入完
成后，按快捷键Ctrl+Enter完成操作，如图2-122
所示。

9️⃣ 继续使用"横排文字工具"添加其他文字，
如图2-123所示。

图2-122

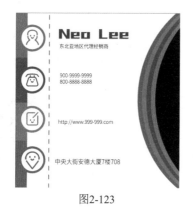

图2-123

⑩ 选择"钢笔工具",在选项栏中设置"绘制

模式"为"形状","填充"为"无","描边"颜色为淡灰色,"粗细"为1像素,在刚才输入的文字下方以单击的方式绘制一条直线。绘制完成后,按Enter键完成操作,如图2-124所示。

⑪ 继续使用"钢笔工具"重复以上步骤,在相应的位置上绘制两条直线,如图2-125所示。

⑫ 选择"椭圆工具",在选项栏中设置"绘制模式"为"形状","填充"为"无","描边"颜色为青色,"粗细"为35像素。设置完成后,在画面的黑色部分中央绘制一个正圆。绘制完成后,按Enter键完成操作,如图2-126所示。

图2-124

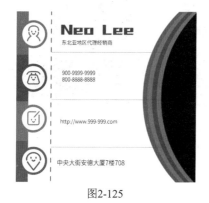

图2-125

图2-126

⑬ 继续使用"横排文字工具"在正圆下方添加文字，名片背面制作完成，效果如图2-127所示。

图2-127

3.制作名片立体效果

❶ 选择"名片正面"图层组，使用快捷键Ctrl+A进行全选，再使用快捷键Ctrl+Shift+C进行合并拷贝，然后使用快捷键Ctrl+V进行粘贴，此时名片正面部分被独立粘贴出来。将该图层命名为"名片正面"，如图2-128所示。

图2-128

❷ 重复以上步骤，将"名片背面"图层组进行合并复制，如图2-129所示。

图2-129

❸ 执行"文件>置入嵌入对象"命令，置入背景素材"3.jpg"，按Enter键提交置入操作，如图2-130所示。

图2-130

❹ 使用快捷键Ctrl+T调整名片正面和名片背面图形的大小以及位置，并摆放在素材"3.jpg"的上方，如图2-131所示。

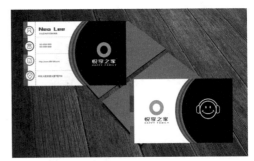

图2-131

❺ 选择名片正面，按自由变换快捷键Ctrl+T，再单击鼠标右键，在弹出的快捷菜单中执行"扭曲"命令，拖动控制点的位置，如图2-132所示。

图2-132

❻ 继续拖动其他控制点，如图2-133所示。

❼ 其余两个点按照同样方法进行调整。调整完成后，名片效果如图2-134所示。

图2-133

图2-134

8 选择"名片正面"图层，执行"图层>图层样式>图案叠加"命令，在打开的对话框中设置"混合模式"为"明度"，"不透明度"为19%，选择一个合适的图案，再设置"角度"为0度，"缩放"为212%，如图2-135所示。

图2-135

9 在"图层样式"对话框中单击左侧列表框中的"投影"图层样式，设置"混合模式"为"正片叠底"，"不透明度"为21%，"角度"为90度，"距离"为1像素，"扩展"为0，"大小"为4像素，如图2-136所示。

图2-136

10 设置完成后，单击"确定"按钮。图形效果如图2-137所示。

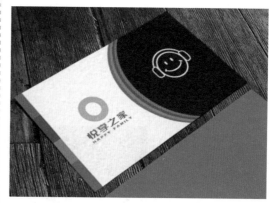

图2-137

11 使用相同方式制作名片背面的立体效果，本案例制作完成，最终效果如图2-138所示。

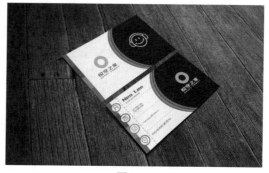

图2-138

第3章

公益广告设计

· **本章概述** ·

　　公益广告是一种非营利性广告，主要以向社会公众传播正确价值观、优良道德风尚、文化精神内涵为目的。本章主要从认识公益广告、熟悉公益广告的常见类型等方面来学习公益广告设计。

3.1 公益广告设计概述

3.1.1 认识公益广告

广告分为社会性广告和商业性广告。社会性广告是非营利性的，例如政治广告、公益广告；商业性广告是以营利为目的的，例如产品广告、文化娱乐广告。

与具有经济效益的商业广告相比，公益广告是不以营利为目的、免费为社会提供服务的一种广告形式。公益广告多以保护环境、保护动物、准护人类生命健康安全、振兴教育、推崇科技、弘扬正能量等为主题，通过创意、构图等表现手法来吸引受众注意力，具有很强的社会价值，如图3-1所示。

图3-1

公益广告主要是为了维护公共利益，常用直观或讽刺的手法让人们认识到事态的严重性，从而产生觉醒意识。公益广告多以图形语言为主，对图形与创意传达的要求较高，经常通过一些灾难性的场景，对受众视觉进行强烈刺激，从而引发人们的深思，如图3-2所示。

图3-2

公益广告的种类非常多，如环境保护类、动物保护类、生命健康类、公民素质类等。不同类型的广告，具有不同的主题与呼吁方式，要根据具体内容进行相应的选择与设计。

环境保护类公益广告：以环境保护为主题，常以严重的环境破坏场景警示人们，例如冰川融化、荒漠化、破坏森林、水污染等，如图3-3所示。

图3-3

动物保护类公益广告：以保护动物为主题，多运用一些夸张手法表现动物生存现状。低明度、低纯度的画面常用于渲染不乐观的动物生存环境，以此激发人类保护动物的欲望，如图3-4所示。

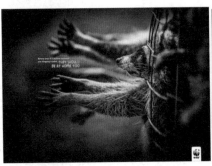

图3-4

生命健康类公益广告：以宣扬健康的生活方式为主题，例如禁止吸烟、远离垃圾食品、倡导接种疫苗、倡导防范艾滋病等，如图3-5所示。

公民素质类公益广告：以提倡良好的公民素质为主题，通过具体场景使受众切身体会到公民素质的重要性。例如倡导不随手扔垃圾、将自家宠物的排泄物拾起带走、不随意毁坏公物等，如图3-6所示。

图3-5　　　　　　　　　　　　　　　　　图3-6

3.2 公益广告设计实战

3.2.1 实例：动物保护公益广告

设计思路

案例类型：

本案例是以保护动物为主题的海报设计项目，如图3-7所示。

项目诉求：

石油及其炼制品在开采、炼制、贮运和使用过程中，若进入海洋会造成严重的环境污染，这不仅会影响水质，更会危及海洋生物以及鸟类生存。本案例是通过海报呼吁人类对海洋和动物进行保护。

设计定位：

当海鸟的羽毛沾染石油后，就会失去保温、游泳或飞翔的能力。海报以此作为出发点进行设计，将海鸥的形象以石油的颜色进行填充，唤起人们的关注。

配色方案

该海报以浅蓝色为主色调，象征着海洋和天空，灰蒙蒙的颜色让人略感压抑。以黑色为辅助色，压暗了海报整体的亮度，使压抑感进一步升级。以紫色和白色作为点缀色，白色的图形与黑色的图形形成反差，让人感觉悲伤与肃穆。紫色和浅蓝色、灰色属于类似色，视觉效果和谐、舒适，如图3-8所示。

图3-7

图3-8

海报采用三角形构图方式，左侧为图案，右侧为文字内容。从整体上看，三角形构图给人安定、均衡但不失灵活的视觉印象；从细节上看，图形位于三角形的左侧，文字为右对齐，二者形成稳定的感觉，如图3-9所示。

图3-9

本案例制作流程如图3-10所示。

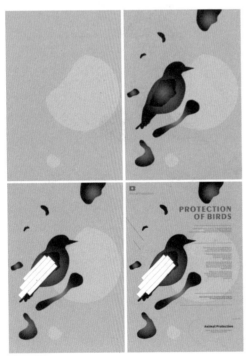

图3-10

- 使用"路径操作"功能制作标志图形。
- 使用"钢笔工具"绘制形状。
- 使用文字工具增添画面信息。

1 执行"文件>新建"命令，新建一个A4大小的竖版文档。将前景色更改为浅蓝色，选择"背景"图层，使用快捷键Alt+Delete进行填充，如图3-11所示。

图3-11

2 选择"矩形工具"，在选项栏中设置"绘制模式"为"形状"，"填充"为紫色，"描边"为"无"，"路径操作"为"合并形状"。设置完成后，在画面左上角绘制一个矩形，如图3-12所示。

图3-12

3 选择"椭圆工具"，在选项栏中设置"绘制模式"为"形状"，"填充"为紫色，"描边"为"无"。设置完成后，在刚才绘制的矩形右侧上方按住Shift键绘制一个正圆，如图3-13所示。

图3-13

4 选择"路径选择工具"，再选择刚才绘制的正圆，按住Alt+Shift键的同时按住鼠标左键并向下拖动，将其移动并复制一份，如图3-14所示。

图3-14

5 选择"路径选择工具"，按住Shift键在三个图形上方单击进行加选，然后单击选项栏中的"路径操作"按钮，选择"合并形状组件"，在弹出的对话框中单击"是"按钮，将三个图形合并为一个图形，如图3-15所示。

图3-15

6 取消选中该图形，再次选择"椭圆工具"，设置"绘制模式"为"形状"，设置"路径操作"为"减去顶层形状"。然后选中该图形，在图形上方按住Shift键绘制一个正圆。此时标志图形制作完成，如图3-16所示。

图3-16

7 选择"钢笔工具"，在选项栏中设置"绘制模式"为"形状"，"填充"为更浅一点的蓝色，"描边"为"无"。设置完成后，在画面中心偏右的位置绘制一个图形，如图3-17所示。

图3-17

8 使用相同的方法再次绘制一个图形，如图3-18所示。

图3-18

9 选择"钢笔工具"，在选项栏中设置"绘制模式"为"形状"；单击"填充"按钮，在下拉面板中设置"填充类型"为"渐变"，编辑一个灰色系的渐变颜色；设置"渐变模式"为"径向"，"描边"为"无"，如图3-19所示。

图3-19

⑩ 设置完成后，在画面中绘制一个鸟的基本形状，如图3-20所示。

图3-20

⑪ 选择"转换点工具"，在锚点处按住鼠标左键拖动，将尖角的点转换为平滑的点，如图3-21所示。

图3-21

⑫ 继续使用"转换点工具"在其他锚点上拖动，调整路径形态，如图3-22所示。

图3-22

⑬ 继续对锚点进行调整，如图3-23所示。

图3-23

⑭ 选择"钢笔工具"，在选项栏中设置"绘制模式"为"形状"；单击"填充"按钮，在下拉面板中设置"填充类型"为"渐变"，编辑一个深灰色系的渐变颜色；设置"渐变模式"为"径向"，"描边"为"无"，如图3-24所示。

图3-24

⑮ 设置完成后，在刚才绘制的图形上再绘制一个图形。绘制完成后，按Enter键完成操作，如图3-25所示。

图3-25

⑯ 继续使用"钢笔工具"绘制其他形状，如图3-26所示。

图3-26

⑰ 选择"矩形工具"，在选项栏中设置"绘制模式"为"形状"，"填充"为白色，"描边"的颜色为黑色，"粗细"为2像素。设置完成后，在画面的合适位置绘制一个矩形，如图3-27所示。

图3-27

⑱ 继续使用"矩形工具"绘制三个矩形，如图3-28所示。

图3-28

⑲ 在"图层"面板中，按住Ctrl键加选这四个矩形，使用自由变换快捷键Ctrl+T对这四个矩形进行旋转。旋转完成后，按Enter键，如图3-29所示。

图3-29

⑳ 选择"钢笔工具"，在选项栏中设置"绘制模式"为"形状"，"填充"为"无"，"描边"的颜色为紫色，"粗细"为3像素。设置完成后，在画面中左侧以单击的形式绘制斜线，如图3-30所示。

图3-30

㉑ 选择"横排文字工具",在选项栏中设置合适的字体与字号,颜色设置为紫色。设置完成后,在画面中单击插入光标,然后输入文字。输入完成后,按快捷键Ctrl+Enter完成操作,如图3-31所示。

图3-31

㉒ 使用"横排文字工具"继续增加其他文字,如图3-32所示。

图3-32

㉓ 选择"钢笔工具",在选项栏中设置"绘制模式"为"形状","填充"为"无","描边"的颜色为紫色,"粗细"为3像素。设置完成后,在画面中以单击的形式绘制直线,如图3-33所示。

㉔ 继续选择"钢笔工具",在选项栏中设置

"绘制模式"为"形状","填充"为"无","描边"的颜色为紫色,"粗细"为1像素。设置完成后,在最下方文字左侧绘制半个圆弧,如图3-34所示。

图3-33

图3-34

㉕ 本案例制作完成,图形效果如图3-35所示。

图3-35

3.2.2 实例：体育公益广告

设计思路

案例类型：

本案例是以倡导体育运动为主题的公益海报设计项目，如图3-36所示。

图3-36

项目诉求：

坚持运动除了能强健体魄，还能够激发面对困境时的强大精神力量，因此，本案例意图通过公益海报的形式倡导全民运动，激发人们对体育的热情。

设计定位：

海报要传达的是一种精神层面的内容，这种主题可以借助具象的图像或色彩来表达，以充满动感的图像搭配活力四射的色彩，简洁的画面更容易凸显主题。

配色方案

该海报以橘色搭配蓝色，整个画面冷暖对比强烈，给人充满活力、积极、进取的视觉印象。以强对比的色彩打底的画面，搭配白色和黑色作为点缀，丰富了画面的层次感，同时也起到弱化过于强烈的色彩反差的作用，如图3-37所示。

图3-37

版面构图

该海报的主体内容并不多，背景部分以大色块的形式组合，巧妙运用明暗的差异，构造出带有空间感的环境。选取运动感十足的素材，搭配少量文字摆放在画面中央，很容易使观者的视线聚焦在画面重点处，如图3-38所示。

图3-38

本案例制作流程如图3-39所示。

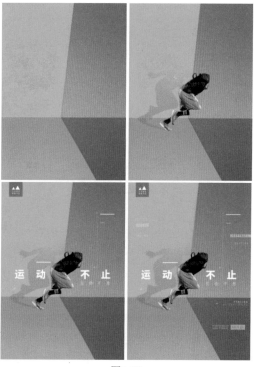

图3-39

技术要点

- 使用"钢笔工具"绘制背景形状。
- 使用"横排文字工具"在画面中添加信息。
- 使用"矩形工具"对画面进行装饰。

操作步骤

1 执行"文件>新建"命令，创建一个A4大小的文档。选择"钢笔工具"，在选项栏中设置"绘制模式"为"形状"，"填充"为橘色，"描边"为"无"。设置完成后，在画面中绘制一个四边形，如图3-40所示。

图3-40

2 继续选择"钢笔工具"，在不选中任何矢量图层的前提下，选项栏中单击"填充"按钮，在下拉面板中设置"填充类型"为"渐变"，编辑一个蓝色系的渐变颜色；设置"渐变模式"为"线性"，"渐变角度"为54度，"描边"为"无"，如图3-41所示。

图3-41

3 设置完成后，在画面中绘制一个图形，如图3-42所示。

图3-42

4 继续使用"钢笔工具"在版面下方绘制两个四边形，如图3-43所示。

图3-43

5 执行"文件>置入嵌入对象"命令，在打开的"置入嵌入的对象"对话框中选择素材"1.png"，然后单击"置入"按钮，如图3-44所示。

图3-44

⑥ 拖动控制点调整素材图片的大小和位置，然后按Enter键提交操作。接着在"图层"面板中选中该图层，单击鼠标右键，执行"栅格化图层"命令，将图层栅格化，如图3-45所示。

⑦ 选择"横排文字工具"，再选择合适的字体与字号，"颜色"设置为白色。设置完成后，在画面中单击插入光标，然后输入文字。输入完成后，按快捷键Ctrl+Enter完成操作，如图3-46所示。

⑧ 继续选择"横排文字工具"，选择合适的字体与字号，并输入文字，如图3-47所示。

⑨ 选择"钢笔工具"，在选项栏中设置"绘制模式"为"形状"，"填充"为黄色，"描边"为"无"，绘制一个三角形，如图3-48所示。

图3-45

图3-46

图3-47

图3-48

⑩ 选择刚刚绘制的三角形，在"图层"面板中设置该图层的"不透明度"为50%，如图3-49所示。

图3-49

⑪ 选择"钢笔工具"，在不选中任何矢量图形的前提下，设置"填充"为"无"，"描边"为黄色，"粗细"为3像素。单击"描边选项"按钮，在下拉面板中选择虚线，在画面中以单击的方式绘制一条虚线作为背景的装饰，如图3-50所示。

⑫ 在"图层"面板中选择该虚线图层，并将该图层的"不透明度"更改为50%，如图3-51所示。

⑬ 选择"矩形工具"，在不选中任何矢量图层的前提下，在选项栏中设置"绘制模式"为"形状"，"填充"为淡橘色，"描边"为"无"。设置

完成后，在画面中绘制一条直线，如图3-52所示。

图3-50

图3-51

图3-52

⑭ 选择"矩形工具"，在文字"动"的上方绘制一个矩形，设置"填充"为白色，"描边"为"无"，如图3-53所示。

图3-53

⑮ 选择该矩形图层，使用自由变换快捷键Ctrl+T
选择该图形，单击鼠标右键，执行"斜切"命
令，拖动控制点将图形变形。最后按Enter键提
交操作，如图3-54所示。

图3-54

⑯ 选择"钢笔工具"，在文字"不"的右上角
绘制一个三角形，设置"填充"为白色，"描
边"为"无"。绘制完成后，在"图层"面板中
设置"不透明度"为50%，如图3-55所示。

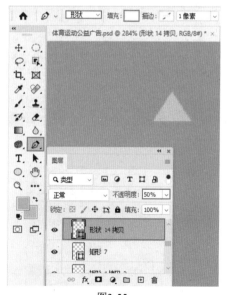

图3-55

⑰ 继续使用"钢笔工具"在版面右侧绘制一条

虚线作为背景的装饰，设置"填充"为"无"，
"描边"为白色，"粗细"为3像素。单击"描
边选项"按钮，在下拉面板中选择虚线，如
图3-56所示。

图3-56

⑱ 继续使用"钢笔工具"在刚才绘制的虚线上
方绘制两条直线，组成一个"×"，在选项栏中
设置"描边"为"实线"，如图3-57所示。

图3-57

⑲ 按住Ctrl键选择刚才绘制的三个线条图层，将
"不透明度"更改为50%，如图3-58所示。

⑳ 选择刚才变形的四边形图层，选择"移动工
具"，按住Alt+Shift键的同时按住鼠标左键并向
右上方拖动，将其移动并复制一份，如图3-59
所示。

图3-58

图3-59

㉑ 使用同样的方法再将刚刚复制的四边形向下
复制一份。复制完成后，使用自由变换快捷键
Ctrl+T将其适当缩小，如图3-60所示。

图3-60

㉒ 接下来制作左上角的标志。选择"矩形工
具"，在版面左上角按住Shift键的同时按住鼠标
左键拖动绘制一个正方形，设置"填充"为蓝
色，"描边"为"无"，如图3-61所示。

㉓ 选择"钢笔工具"，在刚才绘制的蓝色矩形
上绘制一个白色三角形，设置"填充"为白色，
"描边"为"无"，如图3-62所示。

图3-61

图3-62

㉔ 继续使用"钢笔工具"在右侧绘制一个更大的三角形,如图3-63所示。

图3-63

㉕ 选择"横排文字工具",再选择合适的字体与字号,"颜色"设置为白色。在三角形下面输入文字,输入完成后按快捷键Ctrl+Enter完成操作,如图3-64所示。

图3-64

㉖ 继续在画面中相应位置绘制图形并添加文字。案例完成效果如图3-65所示。

图3-65

第4章

商业广告设计

· 本章概述 ·

　　商业广告设计是表达广告目的和实现商业意图的一种设计活动，是通过对文字、色彩、图形图像、构图以及创意手法等要素进行设计以表达作品主题、传递主旨内涵的艺术。除了向消费者传达广告基本信息和理念之外，广告还需要在视觉上带来震撼感，从而让人产生妙趣横生、记忆深刻、别开生面的享受。本章主要从认识商业广告、商业广告的构成要素、广告的不同媒介等方面来学习商业广告设计。

4.1 商业广告设计概述

4.1.1 认识商业广告

"广告"一词源于拉丁文advertise，其含义为"使某人注意到某件事"，或"通知别人某件事，以引起他人的注意"。商业广告的目的亦是使商品或广告主体引起他人的注意。广告是商品宣传中重要的表现手段之一，主要发布在室内或户外广告牌、电视、网络，以及报纸、杂志中，如图4-1所示。

图4-1

商业广告最主要的功能是传播信息，包括商品信息、服务信息、企业与品牌思想理念信息等，并通过传播信息引起消费，为广告主带来利益。商业广告具有内容广泛，艺术表现力丰富，视觉效果强烈等特点，如图4-2所示。

图4-2

4.1.2 商业广告的构成要素

广告源于早期人们对于信息或商品的宣传，随着技术的迭代，广告早已由简单的文字或图像传播，转变为具有丰富的视觉形式以及多种多样展示平台的，更加形象、生动、迅捷的宣传方式。广告是由图形、文字与色彩三个要素构成的。

1. 图形

图形是商业广告的主要构成要素。图形具有形象化、具体化、直接化的特性，是一种世界性的语言，在难以识别文字的情况下，可以通过图形了解广告信息。在广告中，图形的设计应通俗易懂、简单幽默、生动形象，以便于公众对广告主题的认识、理解与记忆，如图4-3所示。

图4-3

广告中的图形分为摄影型、创意型、装饰型、混合型等类型，不同的风格有不同的优点。

- 摄影型的图形设计是将摄影作品作为广告的主题，让人感觉非常真实，具有很强的代入感。
- 创意型的图形设计会带动人们进行深层次的联想，引人入胜，从而加深对商品或品牌的印象。
- 装饰型的图形设计是用各种不同的图案元素进行版面的装饰。作品中包含多种装饰性的元素，能使画面丰富多彩，变化多样。
- 混合型的图形设计即有多种风格的图形并存，例如同时存在摄影作品、插画作品，这种图形应用方式元素多样、风格多变，令人赏心悦目。

2. 文字

商业广告除了需要有夺人眼球的画面外，文字的设计也是不可或缺的重要部分。文字一方面起到解释、说明、传递广告诉求的作用，另一方面起到美化版面、强化效果的作用，如图4-4所示。

图4-4

在广告中，文字内容通常由标题、正文和落款三部分组成。

- 标题文字通常字号较大，比较醒目，内容比较简练，可以在瞬间完成信息的传递。

- 正文是对商品、活动等信息的描述，例如，一张音乐节商演的活动海报，其正文部分就应该描述活动的目的和意义、活动的主要项目、时间、活动地点、参加活动的具体方法及一些必要的注意事项。

- 落款就是商家的署名，以确保信息传递的真实性。

3.色彩

广告作品离不开色彩，它是表现广告主题和创意的重要方式。在进行色彩搭配的过程中，所选择的配色既要充分展现商品，体现企业的特征，符合当下市场审美，还要体现受众年龄、经历、环境、风俗、性别的不同等。

例如，食品广告多选用鲜艳明亮的颜色，以突出食品的美味，从而触动观者味蕾。而强调清洁能力的商品广告多以冷色调为主，如蓝色，通常给人以干净、整洁、健康之感，如图4-5所示。

图4-5

4.1.3 广告的不同媒介

商品信息通过不同的方式出现在大众的视野中，无论在大街小巷，还是眼前、耳边，都存在着广告的痕迹。随着技术的革新，商业广告可使用的媒介早已不仅仅局限在传统的四大媒介——报纸、杂志、广播、电视，越来越多的广告主更倾向于使用基于互联网的广告传播形式。总的来说，当下流行的广告传播形式主要有户外广告、互联网广告、电视广告、杂志广告等。

- 户外广告的类型众多，如建筑外立面巨幅海报、商铺门前的霓虹灯广告、车站的灯箱广告、公路旁的单立柱广告以及附着于车身上的广告等。此类广告可以长时间地展示商品及品牌，能有效地提高品牌与商品的知名度，如图4-6所示。

图4-6

● 互联网广告是近年来运用得越来越多的广告形式。得益于互联网的发展与普及，其优势在于用户基数大，受众群体广泛，而且可运用大数据技术定向追踪用户的消费习惯、地域、兴趣爱好等信息，以实现精准的广告投放，如图4-7所示。

图4-7

● 电视广告是综合视觉与听觉，运用多种艺术表现手法传播商品信息的广告形式，具有较强的吸引力，如图4-8所示。

图4-8

● 杂志广告通常针对某一特定领域的读者进行投放，广告效果更为显著，可以有的放矢，如图4-9所示。

图4-9

4.2 商业广告设计实战

4.2.1 实例：艺术展宣传海报

设计思路

案例类型：

本案例是艺术展宣传海报设计项目，如图4-10所示。

图4-10

项目诉求：

这是一个名为"岁"的多领域艺术展，其中展出了大量与"时间"相关的作品，意在表现历经时间流逝与沉淀，艺术家对艺术的热情，以及对时间的感悟。设计要求能直接展示艺术展主题，并且能够传递出艺术展的内涵。

设计定位：

本案例采用以文字为主、图像为辅的画面布置方式。选择山景图作为背景，具有寓意深厚、深邃、久远等特质，同时也象征着艺术家对艺术坚定不移的追求与热爱。背景之上选择了书法字体"岁"字作为画面的主体元素，将展览主题直观展现。

配色方案

黑、白两色本身为无彩色，不具有任何颜色倾向，所以它们与其他任何一种颜色都能够很好地搭配在一起。黑色具有很强的包容性和深度感，将其作为主色，能最大限度地展现艺术创作的内涵与底蕴。作品背景并非单纯的黑色，而是将山景图与黑色相结合，产生一种深邃却又不失细节的背景。将明度稍低一些的红色作为辅助色，是因为红与黑一直是经典的配色方式，如黑

夜中燃起的火焰，强烈的对比下展现着艺术蓬勃不息的生命力。红、黑两色的搭配固然经典，但也容易使画面产生过于沉重之感，使用白色作为主体文字的颜色，高明度的白色在黑色背景色的衬托下十分醒目，将海报中的重要信息清楚地展现出来，使受众一目了然，如图4-11所示。

图4-11

版面构图

本案例采用了垂直型的构图方式，将主体对象在版面中间部位呈现，极具视觉冲击力。整个画面以黑色渐变山景图作为背景，无彩色的运用尽显展览的高端与大气。中间部位的主体文字"岁"是视觉焦点所在，底部红色渐变正圆将受众注意力全部集中于此。特别是在版面上下两端呈现的文字，主次分明地将信息传达了出来，如图4-12所示。

图4-12

本案例制作流程如图4-13所示。

图4-13

技术要点

● 使用文字工具增添画面中的信息。
● 使用透明渐变色进行填充。

操作步骤

1.制作海报背景

❶ 执行"文件>新建"命令，创建一个大小为1000像素×2000像素的竖向空白文档。将前景色设置为黑色，然后使用填充快捷键Alt+Delete将背景图层填充为黑色，如图4-14所示。

❷ 在文档中置入素材。执行"文件>置入嵌入对象"命令，将素材"1.jpg"置入，并拖动控制点调整素材的大小和位置，然后按Enter键提交操作。接着在"图层"面板中选中该图层，单击鼠标右键，在弹出的快捷菜单中执行"栅格化图层"命令，将图层栅格化，如图4-15所示。

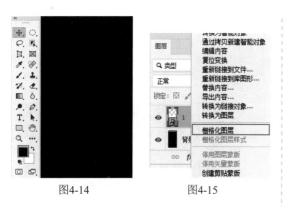

图4-14　　　　　图4-15

3 接下来需要将素材的不透明度降低，制作出暗调的背景。将素材图层选中，在"图层"面板中设置"不透明度"为25%，如图4-16所示。
4 此时画面效果如图4-17所示。

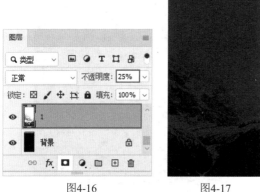

图4-16　　　　　图4-17

5 在"图层"面板顶部新建一个图层，如图4-18所示。
6 设置前景色为黑色，选择工具箱中的"渐变工具"，在选项栏中单击"渐变编辑预设"按钮，在下拉面板中选择"基础"组中的"前景色

到透明渐变"，同时单击选项栏中的"线性渐变"按钮。设置完成后，按住鼠标左键在画面中自上向下拖动。至合适位置时，释放鼠标即可得到相应的渐变效果，如图4-19所示。

图4-18

图4-19

7 选择工具箱中的"椭圆工具"，在选项栏中设置"绘制模式"为"形状"，"填充"为红色到透明渐变，"描边"为"无"。设置完成后，在版面右侧按住Shift键的同时按住鼠标左键拖动绘制正圆，如图4-20所示。

图4-20

⑧ 此时背景效果如图4-21所示。

图4-21

2.制作顶部文字和主体文字

① 首先制作版面左上角的文字。选择工具箱中的"椭圆工具",在选项栏中设置"绘制模式"为"形状","填充"为"无","描边"为灰色,"粗细"为3点。设置完成后,在版面左上角按住Shift键的同时按住鼠标左键,拖动绘制一个正圆,如图4-22所示。

图4-22

② 在描边正圆内部添加文字。选择工具箱中的"横排文字工具",在选项栏中设置合适的书法字体、字号,文字颜色设置为灰色。设置完成后,输入文字并移动到正圆内部,如图4-23所示。

③ 继续使用"横排文字工具"在正圆内部输入其他文字,如图4-24所示。

④ 选择工具箱中的"椭圆工具",在选项栏中设置"绘制模式"为"形状","填充"为红

色,"描边"为"无"。设置完成后,在英文左侧绘制一个小正圆,如图4-25所示。

图4-23

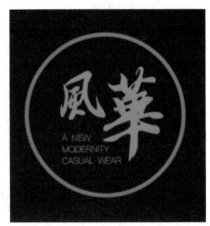

图4-24

图4-25

⑤ 继续选择"横排文字工具",在选项栏中设置合适的字体、字号以及颜色。设置完成后,在灰色正圆右侧输入文字,如图4-26所示。

图4-26

6 接着对文字间距以及文字粗细进行调整。将文字图层选中，在打开的"字符"面板中设置"字间距"为-50，将文字间距适当缩小，使其变得紧凑。然后单击"仿粗体"按钮，将文字进行加粗处理，如图4-27所示。

图4-27

7 继续使用"横排文字工具"在已有英文下方输入一行较小的英文，如图4-28所示。

图4-28

8 在"字符"面板中设置"字间距"为-30。单击"全部大写字母"按钮，将英文字母调整为大

写形式，如图4-29所示。

图4-29

9 在渐变正圆左侧添加文字。选择工具箱中的"横排文字工具"，在选项栏中设置合适的字体、字号，字体颜色设置为白色。设置完成后，输入文字并移动到正圆左侧，如图4-30所示。

图4-30

10 在主体文字底部添加小点的英文，丰富版面细节效果。选择工具箱中的"横排文字工具"，在选项栏中设置合适的字体，设置较小的字号，"颜色"设置为灰色，同时单击"右对齐文本"按钮。设置完成后，在主体文字底部输入两行英文，如图4-31所示。

11 此时英文的行间距过大，需要将其适当调小。将英文图层选中，在打开的"字符"面板中设置"行距"为30点，"字间距"为20，然后单击"全部大写字母"按钮，将英文字母调整为大写形式，如图4-32所示。

图4-31

图4-32

⑫ 在英文右侧添加几何图形。选择工具箱中的"矩形工具"，在选项栏中设置"绘制模式"为"形状"，"填充"为"无"，"描边"为白色，"粗细"为1点，"圆角半径"为3像素。设置完成后，在英文右侧绘制圆角矩形，如图4-33所示。

图4-33

⑬ 选择工具箱中的"直排文字工具"，在选项栏中设置合适的字体、字号以及颜色。设置完成后，输入文字，并将其移动到圆角矩形内部，如图4-34所示。

图4-34

⑭ 制作主体文字下方的小标题文字。选择工具箱中的"圆角矩形工具"，在选项栏中设置"绘制模式"为"形状"，"填充"为"无"，"描边"为红色，"粗细"为1点，"半径"为3像素。设置完成后，在主体文字下方绘制圆角矩形，如图4-35所示。

图4-35

⑮ 在红色圆角矩形内部添加文字。选择工具箱中的"横排文字工具"，在选项栏中设置合适的字体、字号以及颜色。设置完成后，输入文字，将其移动到圆角矩形内部，如图4-36所示。

图4-36

⑯ 使用同样的方法继续添加其他文字，如图4-37所示。

图4-37

⑰ 接下来在红色文字下方添加英文。选择工具箱中的"横排文字工具"，在选项栏中设置合适的字体、字号，"颜色"设为白色，单击"居中对齐文本"按钮。设置完成后，在下方输入三行英文，如图4-38所示。

图4-38

⑱ 将英文图层选中，在打开的"字符"面板中设置"行距"为23点。接着单击"全部大写字母"按钮，将英文字母全部调整为大写形式，如图4-39所示。

图4-39

⑲ 在文件底部添加文字。选择工具箱中的"横排文字工具"，在选项栏中设置合适的字体、字号以及颜色。设置完成后，在底部输入几组文字，如图4-40所示。

图4-40

⑳ 在左侧的红色文字外围添加圆角矩形，增强视觉聚拢感。选择工具箱中的"矩形工具"，在选项栏中设置"绘制模式"为"形状"，"填充"为"无"，"描边"为红色，"粗细"为1点，圆角"半径"为3像素。设置完成后，在红色文字外围绘制图形，如图4-41所示。

㉑ 在底部文字中间部位添加一个长条矩形，作为分割线。选择工具箱中的"矩形工具"，在选项栏中设置"填充"为白色，"描边"为"无"。设置完成后，在底部文字中间位置绘制图形，如图4-42所示。

图4-41

图4-42

㉒ 本案例制作完成，如图4-43所示。

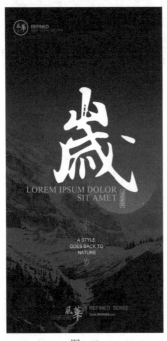

图4-43

4.2.2 实例：旅行产品宣传海报

设计思路

案例类型：

本案例为旅行社促销活动宣传广告项目，如图4-44所示。

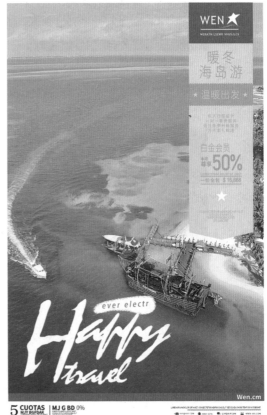

图4-44

项目诉求：

该项目主要是面向旅行社会员开展的福利活动，意在回馈老用户并吸引更多消费者加入。在设计时要以"暖冬海岛游"为主题，凸显此次优惠促销活动的内容及价格。

设计定位：

图像是比文字更具吸引力的展现方式，旅行社的广告是要在短时间内抓住消费者的眼球，因此，采用精彩的旅行图片来吸引消费者注意力是一种常见的方式。

配色方案

在该海报中，主色调的色彩大部分来自风景照片，水草的绿色和远处海面的青色都能够让人感受到自然的清凉与怡人。以黄色作为辅助色，让画面形成冷暖对比关系，可增加活泼、律动之感。以深蓝色作为点缀色，因深蓝色与青色为同类色，其与画面中的青色相呼应，如图4-45所示。

图4-45

版面构图

海报直接用具有代表性的景区照片作为背景，直观地吸引观者的注意力。标题位于左下角，较粗的手写字体既起到突出主题的作用，又营造了一种轻松、自然的氛围。旅行产品的具体说明文字位于右上角，通过字号、色彩区分主次关系，让信息传递更具条理性。海报大面积的留白既能够充分展现景区特色，还给人舒展、大气之感，如图4-46所示。

图4-46

本案例制作流程如图4-47所示。

图4-47

技术要点

● 使用"横排文字工具"增添画面中的信息。

● 将文字转换为形状并调整文字形态。

● 使用"矩形工具"装饰画面。

操作步骤

1 执行"文件>新建"命令，创建一个A4尺寸的文档。执行"文件>置入嵌入对象"命令，选择素材"1.jpg"，然后单击"置入"按钮，如图4-48所示。

图4-48

2 拖动控制点调整素材图片的大小和位置，然后按Enter键提交操作。接着在"图层"面板中选中该图层，单击鼠标右键，执行"栅格化图层"命令，将图层栅格化，如图4-49所示。

图4-49

3 此时的图像效果如图4-50所示。

4 执行"滤镜>锐化>智能锐化"命令，在弹出

的对话框中设置"数量"为100%，"半径"为8像素，"减少杂色"为10%，"移去"为"镜头模糊"，如图4-51所示。

图4-50

图4-51

5 设置完成后单击"确定"按钮，图形效果如图4-52所示。

图4-52

6 执行"图层>新建调整图层>自然饱和度"命令，在弹出的对话框中单击"确定"按钮，如图4-53所示。

图4-53

7 在"属性"面板中设置"自然饱和度"为+50，效果如图4-54所示。

8 选择"矩形工具"，在选项栏中设置"绘制模式"为"形状"，"填充"为蓝色，"描边"为"无"，在素材的最下方绘制一个矩形，如图4-55所示。

9 选择"横排文字工具"，在选项栏中设置合适的字体与字号，颜色设置为白色。设置完成后，在矩形右侧单击插入光标，然后输入文字。输入完成后，按快捷键Ctrl+Enter完成操作，如图4-56所示。

图4-54

图4-55

图4-56

⑩ 继续使用"横排文字工具"在素材"1.jpg"的左下角输入英文,并将其设置为手写字体,如图4-57所示。

⑪ 将英文图层选中,在打开的"字符"面板中设置"行距"为200点,"字间距"为-80,然后单击"仿斜体"按钮,将英文字母调整为斜体,如图4-58所示。

图4-57

图4-58

⑫ 设置完成后,文字效果如图4-59所示。

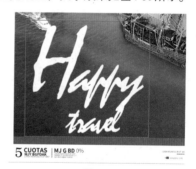

图4-59

⑬ 选择该英文图层,单击鼠标右键,执行"转换为形状"命令,如图4-60所示。

图4-60

⑭ 使用"路径选择工具"单击单个字母将其选

中，按住鼠标左键拖动字母调整位置，如图4-61
所示。

图4-61

⑮ 继续使用"路径选择工具"调整其他字母的
位置，如图4-62所示。

图4-62

⑯ 选择"画笔工具"，在画面中单击鼠标右键，
在"画笔预设选取器"中选择一个不规则的笔触，
设置"大小"为100像素。设置完成后，新建图
层并在刚才调整的英文上方进行绘制，如图4-63
所示。

图4-63

⑰ 选择"横排文字工具"，再选择合适的字体
与字号，颜色设置为黑色。设置完成后，在刚才
绘制的图形上方输入英文，如图4-64所示。

⑱ 将英文图层选中，在打开的"字符"面板中
设置"字间距"为100，然后单击"仿斜体"按

钮，将字体调整为斜体，如图4-65所示。

图4-64

图4-65

⑲ 设置完成后，该英文效果如图4-66所示。

图4-66

⑳ 选择画笔绘制图形的图层，单击"图层"面
板底部的"添加图层蒙版"按钮，为这个图层添
加一个蒙版，如图4-67所示。

图4-67

㉑ 按住Ctrl键选择刚才输入英文的缩览图，载入
该图层选区，如图4-68所示。

图4-68

㉒ 在画笔绘制的图形图层的蒙版中将刚才载入的选区填充为黑色，将刚才输入的英文图层隐藏，如图4-69所示。

图4-69

㉓ 选择"矩形工具"，在选项栏中设置"绘制模式"为"形状"，"填充"为蓝色，"描边"为"无"。在画面右上角按住鼠标左键拖动绘制一个矩形，如图4-70所示。

图4-70

㉔ 选择"钢笔工具"，在蓝色矩形下方绘制一个五边形，在选项栏中设置"填充"为黄色，"描边"为"无"，如图4-71所示。

㉕ 使用"矩形工具"在黄色图形上方绘制一个矩形，设置"填充"为绿色，"描边"为"无"，如图4-72所示。

图4-71

图4-72

㉖ 选择"画笔工具"，按F5键打开"画笔设置"面板，在"画笔笔尖形状"中选择"硬边圆"画笔笔尖，设置"大小"为20像素，"硬度"为100%，"间距"为98%，如图4-73所示。

图4-73

㉗ 新建图层，将前景色更改为绿色，按住Shift
键在刚才绘制的矩形上方拖动鼠标左键进行绘
制，得到波浪形效果，如图4-74所示。

图4-74

㉘ 将连续的圆形笔触图层复制，并移动到绿色
矩形下方，如图4-75所示。

图4-75

㉙ 使用"钢笔工具"在蓝色矩形下方绘制一
条直线。在选项栏中设置"填充"为"无"，
"描边"为白色，"粗细"为6像素，如图4-76
所示。

图4-76

㉚ 使用"钢笔工具"在直线右侧绘制一个白色
五角星，如图4-77所示。

㉛ 使用"钢笔工具"在五角星下方继续绘制一
个图形，如图4-78所示。

㉜ 选择"横排文字工具"，并选择合适的字体
与字号，颜色设置为白色。在五角星左侧输入英
文，如图4-79所示。

图4-77

图4-78

图4-79

㉝ 继续使用"横排文字工具"在画面中添加文
字，如图4-80所示。

㉞ 在不选中任何矢量图层的前提下，选择"多
边形工具"，在选项栏中设置"绘制模式"
为"形状"，"填充"为黄色，"描边"为
"无"，"边数"为5。单击"路径选项"按
钮，在下拉面板中设置"星形比例"为50%。设
置完成后，在黄色文字左侧绘制一个五角星，如
图4-81所示。

图4-80

图4-81

㉟ 使用"移动工具"选择星形图层，按住Alt+Shift键的同时按住鼠标左键并向右拖动，将其移动并复制一份，如图4-82所示。

图4-82

㊱ 继续使用"多边形工具"在两段文字中间绘制一个白色五角星，如图4-83所示。

图4-83

㊲ 使用"钢笔工具"在白色星形上方绘制一条直线，在选项栏中设置"填充"为"无"，"描边"为绿色，"粗细"为5像素，如图4-84所示。

图4-84

38 使用"移动工具"选择刚刚绘制的直线图
层，按住Alt+Shift键的同时按住鼠标左键并向上
拖动，将其移动并复制一份，如图4-85所示。

图4-85

39 选择"横排文字工具"，并选择合适的字
体、字号与颜色，然后在画面左下角合适位置输
入文字，并绘制线条进行装饰，如图4-86所示。

图4-86

40 按照相同的方法在画面右下角制作文字及装
饰线条，然后添加其他素材并放置在合适的位
置，如图4-87所示。

41 本案例制作完成，如图4-88所示。

图4-87

图4-88

4.2.3 实例：演唱会灯箱广告

设计思路

案例类型：

本案例为演唱会宣传灯箱广告，如图4-89
所示。

图4-89

项目诉求：

　　这是某流行乐歌手的个人演唱会，歌手曲风以爵士蓝调为主，感性、迷人。演唱会氛围热烈，受众人群主要为热爱音乐的年轻群体。广告要求简洁、大气，突出歌手个人风格。

设计定位：

　　在个人演唱会的宣传广告中，歌手的个人形象通常会作为画面的展示重点。本案例也是如此，将人像全身照完整地呈现在画面一侧，使观者一目了然。

　　除了人物元素，画面主要运用了扑克牌中的图形。扑克牌中的黑桃、红桃、梅花、方块有一年四季的春、夏、秋、冬之寓意，同时也象征着黑夜与白天。其中，红桃、红方块代表白昼，黑桃、梅花表示黑夜。本画面中应用扑克牌"梅花"的形象，传递出秋天的黑夜之意，暗含了演唱会举办的时间。

配色方案

　　由于本案例需要使用既定的人像照片作为画面主体元素，所以后续的色彩选择需要考虑已有元素的影响。画面以黑色作为背景，黑色是一种善于烘托神秘感的色彩，同时也极具包容性。由于黑色过于沉寂，搭配红色作为辅助色，让画面更富活力、刺激之感。黑色搭配红色也是经典的搭配色。红色是火焰、力量的象征，给人热情、

奔放的感受。倾向一些酒红的色彩，在充满力量的感觉之上更添妩媚。白色文字在黑色背景的衬托下显得格外突出，如图4-90所示。

图4-90

版面构图

　　本案例采用左右分割的构图方式，但并没有将文案、图形、图像等元素严格按照左右分区进行排列。左侧为画面主体，由于面积过大，会造成视觉上左侧过于"沉重"的感受，因此，将三角形碎片和文字摆放于右侧，使画面视觉感受更平衡，如图4-91所示。

图4-91

本案例制作流程如图4-92所示。

图4-92

图4-93

图4-94

技术要点

● 使用"混合模式"制作光影感背景。

● 使用"自定形状工具"制作背景形状。

操作步骤

1 执行"文件>新建"命令，新建一个空白文档。单击"图层"面板底部的"创建新组"按钮，新建一个图层组，并命名为"组1"，如图4-93所示。

2 将前景色更改为玫红色，在该组下方新建一个图层，使用快捷键Alt+Delete进行填充，如图4-94所示。

3 选择"钢笔工具"，在选项栏中设置"绘制模式"为"形状"。单击"填充"按钮，在下拉面板中设置"填充类型"为"渐变"，编辑一个灰色系的渐变颜色；设置"渐变模式"为"线性"，"描边"为"无"，如图4-95所示。

图4-95

4 设置完成后，在画面中绘制一个四边形，如图4-96所示。

5 选择刚才绘制形状的图层，在"图层"面板中设置"混合模式"为"正片叠底"，如图4-97所示。

6 按照相同的方法绘制更多的类似图形，并设置混合模式，使画面产生光影重叠之感，如图4-98所示。

图4-96

图4-97

图4-98

⑦ 选择"组1"图层组,执行"图层>新建调整图层>黑白"命令,在弹出的对话框中单击"确定"按钮。该调整图层将建立在"组1"之上,而不是"组1"内部,如图4-99所示。

图4-99

⑧ 在"属性"面板中使用默认参数即可,此时画面效果如图4-100所示。

图4-100

⑨ 执行"图层>新建调整图层>曲线"命令,在"属性"面板中调整曲线形状,压暗画面亮度,如图4-101所示。

图4-101

⑩ 设置完成后,画面效果如图4-102所示。

图4-102

⑪ 选择"自定形状工具",在选项栏中设置"绘制模式"为"形状","填充"为黑色,"描边"为"无";单击"形状"按钮,选择合适的图案,按住Shift键在画面中绘制形状,如图4-103所示。如果找不到该形状,可以先打开"形状"面板,在面板菜单中执行"旧版形状及其他"命令,载入旧版形状。然后回到形状列表中依次展开"旧版形状及其他>所有旧版默认形状.csh-形状"组,在其中即可找到该形状。

⑫ 选择该形状图层,使用自由变换快捷键Ctrl+T将该图层顺时针旋转90°,如图4-104所示。

图4-103

图4-104

图4-106

⓭ 选择图层"组1"，使用快捷键Ctrl+J复制一份，按住鼠标左键拖动到刚才绘制的"梅花形卡1"的图层上方，如图4-105所示。

图4-105

⓮ 按住Ctrl键单击"梅花形卡1"的图层缩览图，载入选区，如图4-106所示。

⓯ 选择刚才复制的图层组，单击"图层"面板底部的"添加图层蒙版"按钮，将当前选区添加为图层蒙版，如图4-107所示。

图4-107

⓰ 操作完成后，图形效果如图4-108所示。

图4-108

⓱ 执行"文件>置入嵌入对象"命令，在打开的"置入嵌入的对象"对话框中单击素材"1.png"，然后单击"置入"按钮，如图4-109所示。

图4-109

⓲ 拖动控制点调整素材的大小和位置，然后按Enter键提交操作。接着在"图层"面板中选中该图层，单击鼠标右键，执行"栅格化图层"命令，将图层栅格化，如图4-110所示。

图4-110

⓳ 选择该素材图层，执行"图层>图层样式>投影"命令，设置"混合模式"为"正片叠底"，"颜色"为黑色，"不透明度"为50%，"角度"为0度，"距离"为218像素，"扩展"为0，"大小"为0像素，如图4-111所示。

图4-111

⓴ 投影效果如图4-112所示。

㉑ 选择"钢笔工具"，在选项栏中设置"绘制

模式"为"形状"，"填充"为深红色，"描边"为"无"。设置完成后，在画面中单击进行形状的绘制，如图4-113所示。

图4-112

图4-113

㉒ 继续使用"钢笔工具"绘制更多的图形，如图4-114所示。

图4-114

㉓ 使用"钢笔工具"在下方绘制两条交叉的直线，然后在选项栏中设置"填充"为"无"，"描边"为白色，"粗细"为10像素，如图4-115所示。

㉔ 选择"三角形工具"，在画面右下角绘制一个三角形，设置"填充"为白色，"描边"为"无"，"圆角半径"设置为15像素，如图4-116所示。

图4-115

图4-116

㉕ 使用自由变换快捷键Ctrl+T将这个三角形顺时
针旋转90°，如图4-117所示。

㉖ 选择"横排文字工具"，再选择合适的字体
与字号，颜色设置为白色。设置完成后，在画面
右下方单击插入光标，然后输入文字。输入完
成后，按快捷键Ctrl+Enter完成操作，如图4-118
所示。

图4-117

图4-118

㉗ 继续使用"横排文字工具"输入另外两行文
字，如图4-119所示。

㉘ 该案例制作完成，如图4-120所示。

图4-119

图4-120

第5章

创意广告设计

· 本章概述 ·

对于广告而言，创意的目的在于提升广告的表现力、传播力和竞争力，那么如何才能制作出充满创意的作品呢？这是有章可循的。本章就从认识创意广告、广告创意的表现方法等几个方面来学习创意广告设计。

5.1 创意广告设计概述

5.1.1 认识创意广告

随着经济的发展，广告从之前的"投入大战"上升到广告创意的竞争，因此"创意"也就愈发受到重视。那么什么是创意呢？创意可以简单地理解为创造某种意象。创意是广告的灵魂，也是对设计师的考验，需要设计师具有丰富的创新思维。创意广告示例如图5-1所示。

图5-1

广告创意不仅需要灵感，也需要有丰富的理论知识，同时还需要遵循一定的创意原则。

1.独创性原则

与众不同的创意总是能够被人关注，并通过新鲜感引发人们浓厚的兴趣，在消费者脑海中留下深刻的、不可磨灭的印象。

2.通俗性原则

广告因要面向广大受众群体，所以其创意内容要以消费者能理解为限度。晦涩难懂的创意只会浪费宝贵资源，只有通俗易懂的创意才能被受众接纳和认可。

3.蕴含性原则

广告创意通常不会停留在表层，而是要使"本质"通过"表象"显现出来，这就需要创意形式蕴含更深层次的含义，使其具有吸引人一看再看的魅力。

4.实效性原则

平面广告创意能否达到设计的目的，基本上取决于广告信息的传达效率，这就是广告创意的实效性原则。

5.1.2 广告创意的表现方法

广告的表现方式有很多种，最为常用的就是"直接展示法"。直接展示法是将商品的质感、功

能、用途、特性等如实展现在广告作品中，通过真实的刻画将商品最具有吸引力的部分展示给消费者，从而获得消费者的支持和信任。但由于当下市场中，商品的同质化非常严重，所以以这种方法呈现出的广告往往很难给人留下深刻的印象。直接展示法的广告创意示例如图5-2所示。

<p align="center">图5-2</p>

优秀的广告作品不仅要给人以美的享受，更要有创意。创意是一幅优秀作品必备的闪光点，而如何"捕捉"到创意，如何将创意运用到画面的表现中，却往往是令设计师头痛的事情。下面来了解几种广告中常用的创意表现方法。

1. 极限夸张法

夸张是于一般中求新奇变化，通过虚构把对象的特点和性能进行夸大，赋予画面全新的视觉感受。极限夸张是广告创意常用的方式，它会将商品的某一特点进行极限夸大：首先确定商品的诉求，接着就可以根据这个诉求进行想象——该诉求强化到极限能出现什么情况，如图5-3所示。

<p align="center">图5-3</p>

2. 对比法

对比是将作品中描绘事物的性能和特点放在鲜明的对照和直接对比中进行表现，通过差别来互比互衬，强调商品的性能和特点。对比法的运用，不仅加强了广告主题的表现力度，而且饱含情趣，增强了广告作品的感染力，如图5-4所示。

<p align="center">图5-4</p>

3. 拟人法

拟人是根据想象把物比作人，把没有生命的物品描写成有生命的样子。拟人可以通过某些可笑的动态、外貌、情节等非常有喜感的状态表现出创意的观点，如图5-5所示。

<p align="center">图5-5</p>

4. 比喻法

比喻是利用不同事物之间的某些相似之处，用一个事物来比方另一个事物。比喻的创意方式一般由三部分组成，即本体（被比喻的事物）、喻体（作比方的事物）和比喻词（相似点）。通常比喻的本体和喻体没有直接联系，但是二者在某一点与广告主体相同，所以可以借题发挥，进行比喻，如图5-6所示。

图5-6

5.联想法

联想是因一事物而想起与之有关事物的思想活动。联想的创意方法是从心理角度出发，在审美对象上看到自己或与自己有关的经验，并与创意本身融合为一体，在产生联想过程中引发美感共鸣，如图5-7所示。

图5-7

6.幽默法

幽默法是将创意点通过风趣、搞笑的方式展现出来，从而引人发笑，并且引发思考。采用幽默创意法，需要细致入微地观察生活，将人物或者是动物的性格、外貌和举止的某些可笑的特征表现出来，如图5-8所示。

图5-8

7. 情感运用法

情感运用法是能迅速引起共鸣的一种心理感受，它用美好的感情进行创意，通过真实而生动地反映感情获得以情动人、发挥艺术感染人的力量。这种方法常以亲情、爱情、友情、回忆、怀旧作为创意点，迅速抓住人心，如图5-9所示。

图5-9

8. 悬念安排法

悬念安排法在表现手法上并不是直接表达，而是故弄玄虚，使画面产生紧张、想象的心理状态。这种方式更能激发观者的想象，令其想一探究竟，如图5-10所示。

图5-10

9. 反常法

反常法是指不循规蹈矩，因此可以选择反向思维。例如绿色树叶是正常的，若将其制作成黑色的，这样它所传递的感觉就会发生改变。这种反常的表现通常会在瞬间吸引人的注意，并引发思考，从而留下深刻印象，如图5-11所示。

10. 3B运用法

3B 是beauty、baby、beast的简写，这种创意方法通常是将漂亮的女人、孩子、动物形象应用在广告中，通过人们的审美心理和爱心提升广告的注目率，并增强广告的趣味性，如图5-12所示。

图5-11

图5-12

11. 神奇迷幻法

神奇迷幻法是将商品与虚构的场景相结合，常用梦幻的场景、充满感染力的想象、浪漫的气息营造浓郁的场景氛围。这种创意方法需要色调和谐统一，从而使画面充满想象力，如图5-13所示。

图5-13

12.连续系列法

连续系列法是通过连续的画面组成一个完整的视觉印象，从而给观者带来看视频一样的视觉冲击力，如图5-14所示。

图5-14

5.2 创意广告设计实战

5.2.1 实例：唯美电影海报

设计思路

案例类型：

本案例是一个电影海报设计项目，如图5-15所示。

项目诉求：

本片是一部人物传记式电影，主要讲述主人公的人生经历。海报在设计时要求凸显角色形象以及电影总体基调，以便吸引受众注意力。

设计定位：

根据项目要求，海报整体选定了一种颇具摩登感与梦幻感的调子，与剧情相匹配。画面将主人公照片作为展示重点，将与故事相关的元素布置在人物周围，使主题更突出。

配色方案

该海报以柔和的淡粉色为主色调，整体给人一种温柔、淡雅、清新脱俗的感觉。以紫色为辅助色，在色相上二者为类似色，能够起到突出主题的作用；在明度上

图5-15

能够起到对比、突出的作用。在粉、紫的基础上点缀与之临近的青蓝色，能够起到丰富画面色彩的作用，如图5-16所示。

图5-16

版面构图

该海报采用重心式的构图方式，首先以人物角色为视觉重心，将观者的视线牢牢吸引住，然后将目光自然地向下流动至文字信息处。这样的表现手法简单、实用，不仅在构图中易于操作，而且更能够直接吸引观者注意，如图5-17所示。

图5-17

本案例制作流程如图5-18所示。

图5-18

图5-18（续）

技术要点

● 使用混合模式将图像融合到画面中。

● 使用"画笔工具"烘托画面气氛。

操作步骤

❶ 执行"文件>新建"命令，创建一个A4大小的竖版文件。执行"文件>置入嵌入对象"命令，在打开的"置入嵌入的对象"对话框中选择素材"1.png"，然后单击"置入"按钮，如图5-19所示。

图5-19

❷ 拖动控制点调整素材的大小和位置，然后按Enter键提交操作。接着在"图层"面板中选中该图层，单击鼠标右键，在打开的快捷菜单中执行"栅格化图层"命令，将图层栅格化，如图5-20所示。

图5-20

❸ 使用同样的方法置入素材"2.jpg",在"图层"面板中选择该图层,设置该图层的"混合模式"为"变亮",如图5-21所示。

图5-21

❹ 继续置入素材"3.png"并将该图层栅格化,拖动控制点调整其大小和位置,然后按Enter键提交操作,如图5-22所示。

图5-22

❺ 选中人像图层,执行"图层>新建调整图层>曲线"命令,在弹出的"新建图层"对话框中单击"确定"按钮,如图5-23所示。

图5-23

❻ 打开"属性"面板,在曲线中间调位置单击添加控制点并向上拖动,如图5-24所示。

❼ 设置"通道"为"蓝",在曲线上方单击添加控制点并向上拖动。单击"属性"面板底部的 按钮,使调色效果只针对下方图层,如图5-25所示。

图5-24　　图5-25

❽ 此时画面效果如图5-26所示。

图5-26

❾ 新建图层,选择工具箱中的"画笔工具",选项栏中打开"画笔预设选取器",选择一个"柔边圆"画笔,设置画笔"大小"为100像素,设置"硬度"为0。在选项栏中设置画笔"不透明度"为100%,然后设置前景色为白色。设置完毕后,在画面中人像的下方位置按住鼠标左键拖动进行绘制,如图5-27所示。在绘制过程中,可以用其他画笔在合适位置绘制,使画面更柔和。

❿ 使用同样的方法继续新建一个图层,然后设置前景色为浅灰粉色,在选项栏的"画笔预设选取器"中设置画笔"大小"为1000像素,"不透明度"为40%,然后在画面四角的位置涂抹绘制,制作出暗角效果,如图5-28所示。

⓫ 再次置入素材"2.jpg",然后将其进行旋转,按Enter键完成置入操作,并将该图层栅格化,如图5-29所示。

图5-27

图5-28

图5-29

⑫ 选择该图层,单击"图层"面板底部的"添加图层蒙版"按钮,为该图层添加图层蒙版。然后使用黑色的柔角画笔在蒙版中光效边缘位置进行涂抹,将生硬的边缘隐藏,如图5-30所示。

图5-30

⑬ 选中素材2.jpg图层,在"图层"面板中设置"混合模式"为"柔光",如图5-31所示。

图5-31

⑭ 置入素材"4.png"并将其移动到合适位置,然后将该图层栅格化。在"图层"面板中选择该图层,设置该图层的"混合模式"为"亮光",如图5-32所示。

⑮ 选中素材"4.png"的图层,按快捷键Ctrl+J复制图层并移动到合适的位置,然后进行旋转和缩放,如图5-33所示。

图5-32

图5-33

图5-34

图5-35

⓰ 新建一个图层，设置前景色为浅粉色。然后使用柔边画笔在画面中绘制一圈柔和的光晕，如图5-34所示。

⓱ 选择该图层，设置"混合模式"为"正片叠底"，"不透明度"为43%，如图5-35所示。

⓲ 置入花朵素材"5.jpg"，并将该图层栅格化。选中花朵图层，选择工具箱中的"魔棒工具"，"容差"设置为10，将光标移动到花朵背景上单击得到选区，按Delete键删除背景，按快捷键Ctrl+D取消选区，如图5-36所示。

图5-36

⓳ 新建图层，选择工具箱中的"椭圆选框工具"，在画面上绘制一个圆形选区，如图5-37所示。

⓴ 选择工具箱中的"渐变工具"，编辑一个深粉色系渐变颜色，在选项栏中设置"渐变类型"为"径向渐变"，如图5-38所示。

图5-37

图5-38

㉑ 设置完成后，在画面上按住鼠标左键向下拖动，为选区添加渐变颜色，并使用"画笔工具"在选区内适当绘制。"完成"操作后使用快捷键Ctrl+D取消选区，如图5-39所示。

图5-39

㉒ 执行"文件>置入嵌入对象"命令，在打开的"置入嵌入的对象"对话框中选择素材"6.png"，然后单击"置入"按钮，如图5-40所示。

图5-40

㉓ 拖动控制点调整素材的大小和位置，然后按Enter键提交操作。接着在"图层"面板中选中该图层，单击鼠标右键，执行"栅格化图层"命令，将图层栅格化，如图5-41所示。

图5-41

㉔ 选择"横排文字工具"，在选项栏中设置合适的字体、字号，设置文本颜色为紫色，在画面上单击输入文字。输入完成后，按快捷键Ctrl+Enter完成操作，如图5-42所示。

图5-42

㉕ 选择文字图层，执行"图层>图层样式>渐变叠加"命令，在打开的"图层样式"对话框中设置"混合模式"为"正常"，"不透明度"为100%，"渐变"为紫色系的渐变颜色，"样式"为"线性"，"角度"为-86度，如图5-43所示。

图5-43

㉖ 设置完成后，单击"确定"按钮，文字效果如图5-44所示。

图5-44

㉗ 使用同样的方法制作其他文字，效果如图5-45所示。

图5-45

㉘ 下面制作气泡图形。新建一个图层，选择工具箱中的"椭圆选框工具"，然后在画面中绘制一个正圆选区并将其填充为白色，如图5-46所示。

图5-46

㉙ 选择工具箱中的"橡皮擦工具"，在选项栏中选择一个柔边圆画笔笔尖，设置一个合适的"不透明度"，然后在圆形的右上方进行擦除操作。如果单击一次没有制作出半透明的效果，可以多单击几次，如图5-47所示。

图5-47

㉚ 在圆形的右上角再次绘制一个白色的正圆，气泡图形制作完成，如图5-48所示。

图5-48

㉛ 将气泡图形进行多次复制，使其分散在画面中的相应位置，如图5-49所示。

图5-49

㉜ 本案例制作完成，效果如图5-50所示。

图5-50

5.2.2 实例：汽车创意广告

设计思路

案例类型：

本案例为一款汽车创意广告，如图5-51所示。

图5-51

项目诉求：

这是一款定位高端客户的家用汽车，其既拥有超越同级产品的操控性能，又有较好的越野能力；既能满足城市里的通行需求，也能适应野外各种环境。广告希望通过具有创意的表现形式，在展现商品魅力的同时，让消费者更多了解商品特性以及核心优势，以便在受众心目中树立一个良好形象。

设计定位：

为了凸显汽车高性能的特征，广告采用夸张的创意手法与虚构场景，将绘画融入设计中。一方面选择山石、沙地、树、天空、汽车等元素进行场景组合；另一方面选择画笔、纸张等元素作为画面创意表达的出发点。

配色方案

广告中的商品是极具力量感与征服性的越野型汽车，广告主要受众为爱好越野的男性群体，因此选择具有沉稳、成熟的棕色作为主色调，同时搭配绿色、白色，在颜色对比中凸显商品特性。

从汽车中提取出棕色作为画面主色，这个颜色很容易令人联想到自然环境中的沙石地，易于营造出一种征服恶劣的气候环境的强烈氛围，让人具有很强的力量感。为了避免棕色带来的沉重感，选用自然、有生机的绿色作为辅助色，在与棕色的鲜明对比中，绿色为广告增添了浓浓的自然、和谐气息。由于画面营造出的是户外场景，所以需要使用到天空作为背景，此处使用了偏灰一些的浅蓝色调天空，如图5-52所示。

图5-52

版面构图

本案例采用三角形的构图方式，使版面灵活的同时也具有很强的视觉稳定性，与商品特性相吻合。将主体元素安排在版面上半部分，这正是视觉焦点的所在，会将受众注意力全部集中于此。同时以道路为引导线，引导受众往下观看。在底部呈现的画笔具有很好的视觉拦截效果，不至于受众将视线移出画面，如图5-53所示。

图5-53

本案例制作流程如图5-54所示。

图5-54

技术要点

● 使用混合模式与图层蒙版融合多张图像。
● 使用多种抠图工具进行抠图并合成。

操作步骤

1.制作海报背景

❶ 执行"文件>新建"命令，新建一个大小合适的竖向空白文档。接着设置前景色为浅灰色，使用填充快捷键Alt+Delete为背景图层填充颜色，如图5-55所示。

图5-55

❷ 制作弯曲道路效果。选择"钢笔工具"，在选项栏中设置"绘制模式"为"形状"；单击"填充"按钮，在下拉面板中设置"填充类型"为"渐变"，编辑一个蓝褐色系的渐变颜色；设置"渐变模式"为"线性"，"渐变角度"为130度，"描边"为"无"，如图5-56所示。

图5-56

❸ 设置完成后，在画面中绘制一个图形，如图5-57所示。

图5-57

❹ 在"图层"面板中选择该图层，单击鼠标右键，在弹出的快捷菜单中执行"栅格化图层"命令。在菜单栏中执行"滤镜>模糊>高斯模糊"命令，将"半径"设置为6像素，单击"确定"按钮，如图5-58所示。

图5-58

⑤ 在"图层"面板中设置该图层的"不透明度"为52%，效果如图5-59所示。

图5-59

⑥ 设置前景色为棕色，选择"画笔工具"，在选项栏中设置笔尖为"柔边圆"，"不透明度"为50%，"流量"为50%。使用设置好的画笔进行重复多次涂抹，如图5-60所示。

图5-60

⑦ 将棕色渐变图层选中，设置"不透明度"为56%，将其效果适当弱化，如图5-61所示。

图5-61

⑧ 接下来使用同样的方式绘制出多层次的道路效果，并适当降低图层的不透明度，如图5-62所

示。（该操作只是为了丰富道路效果，在练习时无须与本案例完全相同。）

图5-62

⑨ 将绘制的所有道路图层选中，使用快捷键Ctrl+G进行编组，并命名为"道路"，如图5-63所示。

图5-63

⑩ 下面添加一个旧纸张的素材。执行"文件>置入嵌入对象"命令，将素材"1.jpg"置入，如图5-64所示。

图5-64

⑪ 将素材图层选中，在"图层"面板中设置"混合模式"为"正片叠底"，"不透明度"为29%，如图5-65所示。

图5-65

⑫ 调整完成后,效果如图5-66所示。

图5-66

⑬ 下面开始制作天空部分。将天空素材"2.jpg"置入,如图5-67所示。

图5-67

⑭ 将天空素材图层选中,为其添加图层蒙版。接着设置前景色为黑色,使用快捷键Alt+Delete把图层蒙版填充为黑色,如图5-68所示。

图5-68

⑮ 在图层蒙版选中状态下,设置前景色为白色。接着选择工具箱中的"画笔工具",在选项栏中设置一个大小合适的柔边圆画笔。设置完成后,在版面上半部分涂抹,将天空显示出来,如图5-69所示。

图5-69

⑯ 下面制作山峦效果。将山峦素材"3.jpg"置入,适当放大后放在版面上半部分。同时将光标放在定界框一角位置,按住鼠标左键将其适当旋转。操作完成后,按Enter键,如图5-70所示。

图5-70

⓱ 将山峦素材多余的部分隐藏起来。将素材图层选中，为该图层添加图层蒙版。接着设置前景色为黑色，然后选择工具箱中的"画笔工具"，在选项栏中设置一个大小合适的柔边圆画笔。设置完成后，在蒙版中涂抹，将不需要的区域隐藏，并在"图层"面板中设置"不透明度"为60%，如图5-71所示。

图5-71

2.制作海报中景

❶ 将地面素材"5.jpg"置入，放在版面中间位置。首先需要对笔直的道路进行扭曲变形。将素材图层选中，执行"编辑>操控变形"命令，此时可以看到素材上出现三角形网格，如图5-72所示。

图5-72

❷ 在网格上多次单击添加控制点，然后按住鼠标左键拖曳控制点的位置，使图片产生扭曲效果，如图5-73所示。

图5-73

❸ 操作完成后，按Enter键。弯曲变形的道路有多余部分，需要进行隐藏。将道路素材图层选中，为其添加图层蒙版。接着设置前景色为黑色，然后使用大小合适的柔边圆画笔在图层蒙版中涂抹不需要的部分，使其与底部道路融为一体，如图5-74所示。

图5-74

❹ 在弯曲变形的道路上方叠加颜色。新建一个图层，设置前景色为棕色，然后选择工具箱中的"画笔工具"，在选项栏中设置一个大小合适的半透明柔边圆画笔。设置完成后，在变形道路上方涂抹，接着在"图层"面板中设置该图层的"混合模式"为"正片叠底"，如图5-75所示。

❺ 由于叠加的棕色是针对弯曲道路的，因此选择棕色图层，单击右键，执行"创建剪贴蒙版"命令创建剪贴蒙版，将多余的棕色进行隐藏，如图5-76所示。

❻ 下面在弯曲道路两侧添加沙土。将沙土素材"6.png"置入，并将其适当缩小后放在弯曲道路上方，如图5-77所示。

图5-75

图5-76

图5-77

7 由于只需在弯曲道路两侧添加沙土，因此要将素材不需要的部分隐藏。将沙土素材选中，并为其添加图层蒙版。然后设置前景色为黑色，使用快捷键Alt+Delete将图层蒙版填充为黑色。将素材图层蒙版选中，设置前景色为白色，接着选择工具箱中的"画笔工具"，在选项栏设置一个大小合适的半透明柔边圆笔。设置完成后，在弯曲道路两侧涂抹，将沙土效果显示出来，如图5-78所示。

图5-78

8 执行"图层>新建调整图层>曲线"命令，在弹出的对话框中勾选"使用前一图层创建剪贴蒙版"复选框，使调整效果只针对下方图层。勾选完成后，单击"确定"按钮，如图5-79所示。

图5-79

9 在"属性"面板中调整曲线形态，将该画面压暗，如图5-80所示。

图5-80

10 画面效果如图5-81所示。

图5-81

⓫ 下面制作沙土质感的地面。将沙土素材"6.png"置入后，顺时针旋转90°并放在版面上半部分，如图5-82所示。

图5-82

⓬ 选择沙土素材，为其添加图层蒙版。接下来设置前景色为黑色，然后选择工具箱中的"画笔工具"在素材周围涂抹，将不需要的区域进行隐藏，如图5-83所示。

图5-83

⓭ 执行"图层>新建调整图层>曲线"命令，在弹出的对话框中勾选"使用前一图层创建剪贴蒙版"复选框，使调整效果只针对下方图层。勾选完成后，单击"确定"按钮，如图5-84所示。

图5-84

⓮ 在"属性"面板中调整曲线形态，将该画面压暗，如图5-85所示。

⓯ 此时画面效果如图5-86所示。

⓰ 继续添加另外一种泥土的素材。将素材"7.jpg"置入，调整大小，并放在版面上方位置，如图5-87所示。

图5-85

图5-86

图5-87

⓱ 为其添加图层蒙版。设置前景色为黑色，使用"画笔工具"在蒙版中涂抹，将不需要的部分进行隐藏，如图5-88所示。

图5-88

⓲ 执行"图层>新建调整图层>曲线"命令，在

弹出的对话框中勾选"使用前一图层创建剪贴蒙版"复选框，使调整效果只针对下方图层。勾选完成后，单击"确定"按钮，如图5-89所示。

图5-89

⑲ 在"属性"面板中调整曲线形态，将该画面压暗，如图5-90所示。

图5-90

⑳ 调整完成后，素材效果如图5-91所示。

图5-91

㉑ 置入泥点素材"8.png"，摆放在土地周围，如图5-92所示。

图5-92

㉒ 新建一个图层，设置前景色为与泥土颜色相近的棕色。然后选择工具箱中的"画笔工具"，在选项栏中设置一个较小笔尖的半透明柔边圆画笔。设置完成后，在泥土地面周围涂抹，如图5-93所示。

图5-93

㉓ 将叠加的棕色图层选中，在"图层"面板中设置"混合模式"为"正片叠底"，使其与泥土地面更好地融为一体。此时泥土边缘呈现出一定的厚度感，如图5-94所示。

㉔ 将地面素材"5.jpg"再次置入，放在版面中间位置，如图5-95所示。

图5-94

图5-95

㉕ 对该素材添加一个图层蒙版，并且用"画笔工具"对该图层的图层蒙版进行修改，如图5-96所示。

图5-96

㉖ 地面素材与底部泥土地面的衔接部位过于生硬，需要将其适当弱化。新建一个图层，设置前景色为棕色，然后使用大小合适的半透明柔边圆画笔在两者衔接部位涂抹，如图5-97所示。

㉗ 将图层选中，在"图层"面板中设置"混合模式"为"正片叠底"，图形效果如图5-98所示。

图5-97

图5-98

㉘ 将白云素材"9.png"置入，放在山峦素材上方，如图5-99所示。

图5-99

㉙ 使用同样的方式，将大树素材"10.png"置入，适当缩小后放在左侧位置，如图5-100所示。

图5-100

㉚ 继续在版面右侧添加山石。将山石素材"4.jpg"置入，调整大小后放在版面右侧位置，如图5-101所示。

图5-101

㉛ 为该素材添加一个图层蒙版，并且用"画笔工具"对该图层的图层蒙版进行修改，如图5-102所示。

图5-102

3.制作海报的前景

❶ 下面在地面素材上方添加汽车素材。首先将汽车素材"11.jpg"置入，调整大小后放在版面中间位置，如图5-103所示。

图5-103

❷ 置入的汽车素材带有背景，需要将其单独提取出来。选择工具箱中的"钢笔工具"，在选项栏中设置"绘制模式"为"路径"。设置完成后，沿着汽车外轮廓绘制路径。绘制完成后，使用快捷键Ctrl+Enter将路径转换为选区，如图5-104所示。

图5-104

❸ 在汽车选区状态下，为该图层添加图层蒙版，将汽车从背景中提取出来，如图5-105所示。

图5-105

④ 制作玻璃的半透明效果。继续使用"钢笔工

具"绘制玻璃路径，并将其转换为选区，如图5-106所示。

⑤ 在选区状态下，在"图层"面板中新建一个图层。然后设置前景色为白色，使用快捷键Alt+Delete将选区填充为白色。操作完成后，使用快捷键Ctrl+D取消选区，如图5-107所示。

⑥ 将白色玻璃图层选中，在"图层"面板中设置"不透明度"为30%，如图5-108所示。

图5-106

图5-107

图5-108

⑦ 此时玻璃呈现出半透明效果，如图5-109所示。

⑧ 在汽车底部添加投影，增强效果真实性。选

择工具箱中的"椭圆选框工具"，在选项栏中设置"羽化"为20像素。设置完成后，在汽车下半部分绘制选区，如图5-110所示。

图5-109

图5-110

❾ 在汽车素材图层下方新建一个图层，接着设置前景色为黑色，使用快捷键Alt+Delete将选区填充为黑色。操作完成后，使用快捷键Ctrl+D取消选区，如图5-111所示。

底部的曲线道路末端。本案例制作完成，效果如图5-112所示。

图5-111

图5-112

❿ 将素材"12.png"置入，调整大小后放在文档

电商美工设计

· **本章概述** ·

　　随着电商的飞速发展，越来越多的商家入驻电商平台。在日益激烈的竞争中，电商美工设计也变得尤为重要。在电商平台中，美工设计需要将图像、文字、图形等元素进行有机结合，将信息更有效地传递给消费者。购物网页设计得好坏直接关系到店铺的经营状况以及品牌的宣传与推广，本章主要从认识电商美工、店商网页的组成部分等几个方面来学习电商美工设计。

6.1 电商美工设计概述

6.1.1 认识电商美工

电商美工是随着电子商务的兴起而产生的一种职业，是对网店美化工作者的统称。在日常工作中，电商美工工作主要包括以下几项。

1. 网店店铺装修

网店店铺装修与实体店装修的意思是相同的，都是让店铺变得更美、更具吸引力。在网店装修过程中，设计人员需要尽可能通过图片、文字、色彩的合理运用，让店铺更加美观。

2. 主题海报制作

在不同季节、不同节日，平台都会推出一些促销活动。为了吸引消费者，店铺需要制作相应的促销海报。

3. 对商品进行美化

商品拍照后，需要通过软件进行修饰与美化，然后才能上传到店铺中。美化后的商品照片更能够吸引消费者。

4. 内容编辑

上传商品照片后，还需要对商品进行说明信息的展示。这类信息通常以图文结合的方式呈现在产品的详情页中，详情页内容是否合理关系到消费者是否会购买该商品。

6.1.2 电商网页的主要组成部分

电商网站通常都由网站首页、产品详情页两大类型页面构成，网站首页通常包括店招、导航栏、店铺标志、产品广告以及部分产品模块。而产品详情页则需要包括产品主图以及产品说明等信息。

1. 网站首页

网站首页就像商店的门面一样，代表着店铺的形象。首页通常分为促销区、商品展示区以及店铺信息区三个主要板块，如图6-1所示。

促销区

产品民示区

店铺信息区

图6-1

店招就是店铺招牌的意思。线下商店会在门口悬挂牌匾告诉客人店铺的名字和经营内容，网店店招也具有相同的作用。网店店招位于整个网页的最顶部，其中包括店铺名称、店铺标志、店铺经营标语、"收藏"按钮、"关注"按钮、促销商品、优惠券、活动信息/时间/倒计时、搜索框、店铺公告等一系列信息。除了店铺名称外，其他信息可以根据店家的实际情况进行安排，如图6-2所示。

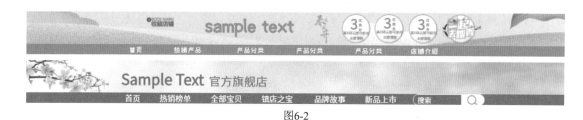

图6-2

用户可以通过导航栏的指引快速跳转到另一个页面。在导航栏中通常包括店铺经营项目的分类、"首页"按钮和"所有宝贝"按钮。将经营项目的分类放到导航栏，可以让访客快速找到自己需要的商品，"首页"按钮可以让访客跳转到店铺首页，而"所有宝贝"按钮可以展示店铺中所有商品，如图6-3所示。

图6-3

2.商品详情页

设计商品详情页的目的是更详尽地将商品介绍给消费者，消费者在浏览详情页后会决定是否购买。详情页中通常包括商品海报、商品参数、细节展示、商品优势、配送物流、商品图几项内容。

（1）商品海报

商品海报是消费者对商品的第一印象，需要将商品的特点尽可能表现出来，从而激发消费者的购买欲望。

（2）商品参数

在详情页中可以让消费者看到更加全面的商品信息，例如商品的尺寸、颜色、材质、使用方法、内部构造等。

（3）细节展示

细节展示是对商品的详细描述，是将商品参数的重点方面进行细致的讲解。

（4）商品优势

在同一电商平台中，存在着非常多的同质化商品。消费者通常会货比三家，这时就需要将商品优势展现出来，尽可能展现出竞品没有的特征，从而激发消费者购买欲。

（5）配送物流

配送物流通常放在详情页的末端，会介绍商品打包方法、物流信息等事项。

（6）宝贝主图

宝贝主图就是商品图。通过发布主图，可以吸引买家的注意。宝贝主图具有两种展示方式，一种是在详情页中作为商品的第一张图展现给消费者看，另一种是在搜索页面中直接展示出来。尤其是在搜索页面中，出现的都是同类商品，发布能够从众多同类产品中脱颖而出的宝贝主图就显得至关重要了。可以说选择一张优秀的宝贝主图是提高点击率、转化率、收藏率的关键，如图6-4所示。

图6-4

6.1.3 电商网页的常见风格

随着电商行业的发展，电商网页也逐渐演化出了不同风格。选择符合店铺的设计风格，不仅可以宣传品牌形象，同时可以促进商品销售。

1. 国潮风格

"国潮"是将中国传统美学与现代设计思维巧妙融合，使其既能体现文化特色，又符合当下潮流。国潮风格中常见的元素有水墨素材、传统图案、传统建筑、传统服饰、吉祥色彩等。

2. C4D风格

C4D本是一款三维制图软件，因其常用于电商美工设计领域且其视觉效果独特，自成一派。简单来说，C4D风格就是由三维元素构成，具有颜色艳丽、效果灵活、空间感强等特征。由于画面中的元素皆可通过建模与渲染得到，所以应用广泛。无论是小清新感、卡通感还是炫酷感的效果，都可实现，如图6-5所示。

图6-5

3.动态风格

相对于静止画面，动态的画面显然更具有吸引力。动态元素既可以运用在网店的宣传广告中，也可以运用在产品信息的展示中，如图6-6所示。

图6-6

4.插画风格

插画风格也是电商美工领域中常见的风格之一。插画运用的领域和受众十分广泛，可根据产品类型或营销需求选择适合的画风及元素。生动的插画配上产品信息或促销信息，表现力十足，如图6-7所示。

图6-7

5.霓虹风格

霓虹灯五光十色、璀璨华丽，有着令人应接不暇、扑朔迷离的美感。将霓虹元素应用在电商网页中，既可以营造出神秘精致、年轻酷炫之感，还可以轻松打造出科技感和未来感，如图6-8所示。

图6-8

6.简约风格

在信息多元化的今天，越来越多的电商网站选择简约风格。简约风格具有简洁明快、直观大方的特点。在信息大爆炸的今天，简约风格能够让访客在最短时间内了解信息，也不失为一种明智的选择，如图6-9所示。

图6-9

6.2 电商美工设计实战

6.2.1 实例：科技感网店店招

设计思路

案例类型：

本案例为数码商品电商企业网店店招设计，如图6-10所示。

图6-10

项目诉求：

该网页是以数码商品为主的品牌旗舰店。企业以"科技""活力"为品牌内涵，以"新颖""创新"为研发方针，立志为年轻消费者提供高品质、高质量的服务。网店页面要求契合品

牌内涵。

设计定位：

作为数码类商品的电商页面，在设计上要能够体现出科技感、未来感。商品消费者主要为年轻群体，所以在强调科技感的同时，还要添加一些符合年轻人口味的要素。

配色方案

店招以蓝色为主色调，整体给人以科技感、未来感，而且采用了渐变色，让视觉效果变得更丰富、更具层次感。在商品、店铺名称等重要信息下方都进行了提亮处理，这样可以起到突出的作用。为了弥补过多蓝色带来的"冷漠"感，导航栏采用了反差较大的黄色。配色以黄色为辅助色，通过冷暖对比让效果变得活泼；以洋红色和紫色作为点缀色，让画面更添年轻活力，如图6-11所示。

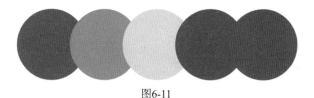

图6-11

版面构图

店招的版面通常都比较狭长。该店招版面主要分为四个部分：左侧为企业的标识；店铺标志和广告标语则位于居中的位置（标志在左，标语在右，符合阅读习惯），当视线逐渐向右移动，就会观察到当前着重推广的商品，如图6-12所示。

图6-12

本案例制作流程如图6-13所示。

图6-13

技术要点

● 使用"渐变工具"与"画笔工具"制作背景。

● 使用形状工具制作导航栏中的图形。

操作步骤

1 执行"文件>新建"命令，创建一个"宽度"为1920像素、"高度"为150像素的空白文档，如图6-14所示。

图6-14

2 选择工具箱中的"渐变工具"，打开"渐变编辑器"，编辑一个蓝色系的渐变。颜色编辑完成后，单击"确定"按钮，接着在选项栏中单击"线性渐变"按钮，如图6-15所示。

图6-15

3 在"图层"面板中选中背景图层，回到画面中，按住鼠标左键从左至右拖动填充渐变，释放鼠标后完成渐变填充操作，如图6-16所示。

图6-16

4 选择工具箱中的"钢笔工具"，在选项栏中设置"绘制模式"为"形状"，"填充"为深蓝色，"描边"为"无"。设置完成后，在画面的右上角绘制一个狭长的三角形，如图6-17所示。

5 为了使画面更有层次感，接下来制作两组亮光。创建一个新图层，设置前景色为浅蓝色。选择工具箱中的"画笔工具"，在选项栏中打开"画笔预设选取器"，在下拉面板中选择一个"柔边圆"画笔，设置画笔"大小"为200像素，设置"硬度"为0，如图6-18所示。

6 选择刚创建的空白图层，在画面的右侧多次单击鼠标左键，完成的效果如图6-19所示。

图6-17

图6-18

图6-19

❼ 继续使用同样的方法制作画面左侧的亮光，如图6-20所示。

图6-20

❽ 制作店铺名字。选择工具箱中的"横排文字工具"，在选项栏中设置合适的字体、字号，文字颜色设置为白色。设置完毕后，在左侧亮光上方单击鼠标建立文字输入的起始点，接着输入文字。文字输入完毕后，按快捷键Ctrl+Enter，效果如图6-21所示。

❾ 制作文字投影。在"图层"面板中选中文字图层，使用快捷键Ctrl+J复制出一个相同的图层，然后按住Shift键的同时按住鼠标左键将其向下拖动，进行垂直移动的操作。接着按自由变换快捷键Ctrl+T，再单击右键，在弹出的菜单中执行"垂直翻转"命令，如图6-22所示。

图6-21

图6-22

❿ 单击右键，执行"斜切"命令，调整下方两个控制点的位置，调整完毕之后，按Enter键结束变换，如图6-23所示。

⓫ 在"图层"面板中选中复制出的文字图层，

在面板的下方单击"添加图层蒙版"按钮。选择工具箱中的"渐变工具"，设置一个黑白系的渐变颜色。单击"线性渐变"按钮，选中文字图层的图层蒙版，回到画面中，按住鼠标左键从下至上拖动，如图6-24所示。

图6-23

图6-24

⑫ 使用同样的方法制作右侧文字。执行"窗口>字符"命令，在弹出的"字符"面板中单击"仿斜体"按钮，文字的倾斜效果如图6-25所示。

图6-25

⑬ 使用同样的方法制作另外两组倾斜效果的文字，如图6-26所示。

图6-26

⑭ 在"图层"面板中选中Top图层，执行"图层>图层样式>外发光"命令，在"图层样式"对话框中设置"混合模式"为"正常"，"不透明度"为75%，"颜色"为白色，"方法"为"柔和"，"大小"为5像素，"范围"为50%。设置完成后单击"确定"按钮，如图6-27所示。

⑮ 在"图层样式"对话框中单击"内发光"项，设置"混合模式"为"正常"，"不透明度"为75%，"颜色"为黄色，"方法"为"柔和"，"大小"为2像素，"范围"为50%。设

置完成后单击"确定"按钮，如图6-28所示。

⑯ 设置完成后，文字效果如图6-29所示。

⑰ 执行"文件>置入嵌入对象"命令，将素材"1.png"置入画面中，调整其大小及位置后按Enter键完成置入，如图6-30所示。在"图层"面板中右键单击该图层，在弹出的菜单中执行"栅格化图层"命令。

图6-27

图6-28

图6-29

图6-30

⓲ 在"图层"面板中选择话筒图层,使用快捷键Ctrl+J复制出一个相同的图层,并将其向右移动,如图6-31所示。

图6-31

⓳ 按自由变换快捷键Ctrl+T将其缩放到合适大小,按Enter键完成操作,如图6-32所示。

图6-32

⓴ 使用相同方法复制出另外一个话筒,如图6-33所示。

图6-33

㉑ 继续向画面中置入素材并摆放至合适的位置,如图6-34所示。

图6-34

㉒ 制作导航栏。选择工具箱中的"矩形工具",在选项栏中设置"绘制模式"为"形状";单击选项栏中的"填充"按钮,在下拉面板中单击"渐变"按钮,编辑一个黄色系的渐变颜色;设置"渐变模式"为"线性","渐变角度"为0度。回到选项栏,设置"描边"为"无",在画面的左下角按住鼠标拖动绘制一个矩形,如图6-35所示。

㉓ 在"图层"面板中选中矩形图层,按住Alt+Shift键的同时按住鼠标左键并向右拖动,将其移动并复制一份,如图6-36所示。

㉔ 按自由变换快捷键Ctrl+T,用鼠标左键按住右侧的控制点向左拖动,将矩形变短。图形调整完毕之后,按Enter键结束变换,如图6-37所示。

图6-35

图6-36

图6-37

㉕ 选中复制的矩形，单击工具箱中的"矩形工具"，在选项栏中设置"填充"为蓝色，如图6-38
所示。

图6-38

㉖ 使用同样的方法复制出第三个矩形。按自由变换快捷键Ctrl+T，单击右键，在弹出的菜单中执行
"水平翻转"命令，如图6-39所示。图形调整完毕，按Enter键结束变换。

㉗ 继续使用同样的方法将导航栏中的其他矩形复制出来，并摆放在合适的位置，更改合适的颜色，
如图6-40所示。

图6-39

图6-40

㉘ 选中紫色的矩形，选择工具箱中的"直接选择工具"，移动左上角的控制点。矩形形状调整

完毕，效果如图6-41所示。

图6-41

㉙ 使用"横排文字工具"在导航栏中添加文字，案例完成效果如图6-42所示。

图6-42

6.2.2 实例：化妆品展示效果

设计思路

案例类型：

本案例为化妆品电商网页中的商品展示模块，如图6-43所示。

项目诉求：

该商品质地轻盈，含有多种保湿因子，持久滋润不厚重，具有遮瑕、隐匿毛孔、调整肤色、防晒等作用。在制作展示效果时，既要突出商品的这些特性，还要展示商品的优惠价格和大的活动力度。

设计定位：

由于网店页面中会出现多组相同模式的商品展示模块，所以每个模块都要尽可能清晰、明快。展示内容宜精不宜多，以商品图片和商品信息文字为主。为凸显商品的"保湿"功能，在版面中添加了与之对立的"极度干旱"的背景，奇特的背景更容易引起人们的注意以及思考。

图6-43

配色方案

该作品以柔和的淡粉色为主色调，非常符合商品轻盈的气质，同时也与商品的包装相呼应；以白色作为辅助色，能够让整个画面的亮度提高，让色彩更加温柔；以深紫色作为背景，高饱和度的红色作为前景，与浅色的商品模块形成鲜明的对比，丰富了画面的层次感，如图6-44所示。

图6-44

版面构图

　　电商平台页面中的产品展示模块受尺寸的限制，通常不能容纳较多的信息，只能以产品图像和文字信息为主。该模块采用垂直排列的方式，消费者首先会被商品图片吸引，然后视线顺着液体流动的方向逐渐下移，进而注意到价格以及活动力度。通过这种流畅的视觉引导，可以有效地向消费者传递信息，如图6-45所示。

图6-45

本案例制作流程如图6-46所示。

图6-46

技术要点

● 使用"添加杂色"滤镜制作颗粒感纹理。

● 设置混合模式与不透明度，丰富背景效果。

操作步骤

1 执行"文件>新建"命令，创建一个宽度为600像素、高度为900像素、颜色模式为RGB、分辨率为72像素/英寸的文档。选择工具箱中的"渐变工具"，单击选项栏中的渐变色条，在弹出的"渐变编辑器"中编辑一个紫色系的渐变。颜色编辑完成后单击"确定"按钮，接着在选项栏中单击"线性渐变"按钮，如图6-47所示。

图6-47

2 在"图层"面板中选中背景图层，按住鼠标左键从左至右拖动，释放鼠标后完成渐变填充操作，如图6-48所示。

图6-48

3 选择"矩形工具"，在选项栏中设置"绘制模式"为"形状"；单击"填充"按钮，在下拉面板中单击"渐变"按钮，编辑一个从白色到浅

粉色的渐变颜色，"渐变模式"选择"径向"。回到选项栏中，设置"描边"为"无"，"圆角半径"为80像素。然后在画面中间位置按住鼠标左键拖动绘制一个圆角矩形，如图6-49所示。

图6-49

4 在"图层"面板中选中圆角矩形图层，执行"滤镜>杂色>添加杂色"命令，在弹出的对话框中单击"转换为智能对象"按钮，即可将形状图层转换为智能图层，如图6-50所示。

图6-50

5 在随即弹出的"添加杂色"对话框中设置"数量"为6%，选中"高斯分布"复选框，单击"确定"按钮，如图6-51所示。

图6-51

6 设置完成后，画面效果如图6-52所示。

图6-52

7 为了丰富画面，为背景制作裂纹效果。执行"文件>置入嵌入对象"命令，将裂纹素材"1.png"置入画面中，调整其大小及位置后按Enter键完成置入。右键单击裂纹图层，在弹出的菜单中执行"栅格化图层"命令。接着执行"图层>创建剪贴蒙版"命令，画面效果如图6-53所示。

8 在"图层"面板中选中裂纹图层，设置"混合模式"为"正片叠底"，"不透明度"为20%，画面效果如图6-54所示。

9 制作商品展示区。选择工具箱中的"矩形

工具"，在选项栏中设置"绘制模式"为"形状"，"填充"为白色，"描边"为粉色，"描边粗细"为1点。设置完成后，在画面中间位置按住鼠标左键拖动绘制一个矩形，如图6-55所示。

图6-53

图6-54

图6-55

⑩ 执行"文件>置入嵌入对象"命令，将商品素材"2.png"置入画面中，调整其大小及位置后按Enter键，完成置入。然后将其栅格化。在"图层"面板中选中商品图层，单击鼠标右键，执行"创建剪贴蒙版"命令，画面效果如图6-56所示。

图6-56

⑪ 选择工具箱中的"椭圆工具"，在选项栏中设置"绘制模式"为"形状"；单击"填充"按钮，在下拉面板中单击"渐变"按钮，编辑一个红色系的渐变颜色，"渐变模式"选择"线性"，设置"渐变角度"为49度。回到选项栏中，设置"描边"为红色，"描边粗细"为0.5点，设置完成后在画面下方按住Shift+Alt键的同时按住鼠标左键拖动绘制一个正圆形，如图6-57所示。

图6-57

⑫ 选择工具箱中的"矩形工具"，在红色正圆形中部按住鼠标左键拖动绘制一个长条矩形，在选项栏中设置"填充"为深红色，"描边"为"无"，如图6-58所示。

图6-58

⑬ 制作价格和商品名称文字。选择工具箱中的"横排文字工具"，在选项栏中设置合适的字体、字号，文字颜色设置为黄色。设置完毕后，在红色圆形上方输入文字。执行"窗口>字符"命令，在"字符"面板中单击"仿斜体"按钮，如图6-59所示。

图6-59

⑭ 使用同样的方法在画面下方制作其他的文字，如图6-60所示。

⑮ 在"图层"面板中选中COMPANY图层，执行"图层>图层样式>投影"命令，在"图层样式"对话框中设置"混合模式"为"正常"，"颜色"为暗红色，"不透明度"为76%，"角度"为120度，"距离"为6像素，"大小"为4像素，如图6-61所示。

图6-60

图6-61

⑯ 设置完成后单击"确定"按钮，效果如图6-62所示。

图6-62

⑰ 继续使用刚才绘制文字的方法在红色圆形下方输入书名号"《"，接着使用自由变换快捷键Ctrl+T将其旋转至合适的方向，如图6-63所示。

图6-63

⑱ 选择工具箱中的"矩形工具"，在选项栏中设置"绘制模式"为"形状"，"填充"为

"无"，"描边"为深红色，"圆角半径"为10像素。设置完成后，在画面的左上角按住鼠标左键拖动绘制一个圆角矩形，如图6-64所示。

图6-64

⑲ 选择工具箱中的"横排文字工具"，在选项栏中设置合适的字体、字号，文字颜色设置为深红色。设置完毕后，在深红色圆角矩形上方单击鼠标，建立文字输入的起始点，接着输入文字。文字输入完毕后，按键盘上的快捷键Ctrl+Enter，如图6-65所示。

图6-65

⑳ 在"图层"面板中按住Ctrl键单击加选深红色圆角矩形和刚制作的文字，使用自由变换快捷键Ctrl+T将其旋转至合适的角度。调整完毕之后，按Enter键结束变换，如图6-66所示。

图6-66

㉑ 此案例制作完成，效果如图6-67所示。

图6-67

6.2.3 实例：促销活动通栏广告

设计思路

案例类型：

这是一幅以食品为主题的促销活动通栏广告设计项目，如图6-68所示。

图6-68

项目诉求：

每逢节日，电商平台都会举行促销活动。设计要求通过广告宣传吸引消费者关注，增加用户点击率，进而进入售卖专区。

设计定位：

本案例作为食品专区的广告，最常用的方式就是通过美味食品的展示，吸引消费者的注意力。本案例的画面将大量图像元素与图形相结合，充分展示了品类的丰富性。运用高饱和度的颜色，营造出美味的色彩氛围，使人欲罢不能。

配色方案

该广告以橘黄色为主色调，大面积的橘黄色给人温暖、美味、活泼的视觉印象，非常符合作品的主题。以红色为辅助色，能够增加画面热闹的氛围，进一步烘托主题。以绿色点缀其中，可以平衡过多橙色带来的烦躁之感。以白色展示文字，能够较好地突出画面中的文字，也可以减少画面因为颜色丰富产生的凌乱之感，如图6-69所示。

图6-69

版面构图

网页通栏广告通常为宽幅，宽度大，高度小。在这样比例的画面中，可选的布局方式并不多。

本案例将大量商品元素组合在三角形的范围内，摆放在画面中心，形成稳定的画面布局。广告的文字内容较少，只有简短的标题，摆放在三角形两侧即可，简明、直接，如图6-70所示。

图6-70

本案例制作流程如图6-71所示。

图6-71

技术要点

● 使用"钢笔工具"与"高斯模糊"滤镜制作
多层次的背景图形。
● 运用图层样式美化文字。

操作步骤

❶ 执行"文件>新建"命令，新建一个950像素 ×
445像素大小的横版文件。选择工具箱中的"渐
变工具"，打开"渐变编辑器"，编辑一个橙色
系的渐变，单击"确定"按钮，接着在选项栏中
单击"线性渐变"按钮，如图6-72所示。

图6-72

❷ 在"图层"面板中选中背景图层，按住鼠标
左键从左上至右下拖动，释放鼠标后完成渐变填
充操作，如图6-73所示。

图6-73

❸ 选择"钢笔工具"，在选项栏中设置"绘制
模式"为"形状"，"填充"为橙色，"描边"
为"无"。设置完成后，在画面中绘制一个形
状，如图6-74所示。

❹ 选择该形状图层，执行"图层>图层样式>投
影"命令，设置"混合模式"为"正片叠底"，
"不透明度"为14%，"角度"为142度，"距

离"为6像素，"扩展"为3%，"大小"为3像
素，如图6-75所示。设置完成后，单击"确定"
按钮。

图6-74

图6-75

❺ 在"图层"面板中栅格化该图层，如图6-76
所示。

图6-76

❻ 选中形状图层，执行"滤镜>模糊>高斯模
糊"命令，设置"半径"为2.6像素，单击"确
定"按钮，如图6-77所示。

图6-77

❼ 设置完成后，图形效果如图6-78所示。

图6-78

❽ 使用同样的方法制作其他图形，如图6-79所示。

图6-79

❾ 使用"钢笔工具"在画面左下角绘制一个图形，如图6-80所示。

图6-80

❿ 在"图层"面板中设置"不透明度"为50%，设置完成后，图形效果如图6-81所示。

图6-81

⓫ 置入素材"1.png"，拖动控制点调整素材的大小和位置，然后按Enter键提交操作。接着在"图层"面板中选中该图层，单击鼠标右键，执行"栅格化图层"命令，将图层栅格化，如图6-82所示。

图6-82

⓬ 在"图层"面板中选中素材"1.png"的图层，单击鼠标右键，执行"创建剪贴蒙版"命令，图形效果如图6-83所示。

图6-83

⓭ 使用相同方法制作右上角的图形，如图6-84所示。

⓮ 置入素材"2.png"，拖动控制点调整素材的大小和位置，然后按Enter键提交操作。接着在

"图层"面板中选中该图层，单击鼠标右键，执行"栅格化图层"命令，将图层栅格化，如图6-85所示。

图6-84

图6-85

⑮ 在该素材图层下方新建一个图层，选择"画笔工具"，设置画笔"大小"为60像素，笔尖选择柔边圆，在选项栏中设置"不透明度"为40%，将前景色设置为深橙色，以单击的方式绘制素材的阴影部分，如图6-86所示。

图6-86

⑯ 选择"横排文字工具"，再选择合适的字体与字号，颜色设置为白色。设置完成后，在素材左上方单击插入光标，然后输入文字。输入完成后按快捷键Ctrl+Enter完成操作，如图6-87所示。

⑰ 选择刚刚添加的文字图层，执行"图层>图层样式>描边"命令，设置"大小"为3像素，"位置"为"外部"，"混合模式"为"正

常"，"不透明度"为45%，"颜色"设置为深黄色，如图6-88所示。

图6-87

图6-88

⑱ 在"图层样式"对话框左侧单击"投影"项，设置"混合模式"为"正片叠底"，"颜色"为深橙色，"不透明度"为75%，"角度"为142度，"距离"为6像素，"扩展"为0，"大小"为4像素，如图6-89所示。

图6-89

⑲ 设置完成后，单击"确定"按钮，文字效果如图6-90所示。

图6-90

⑳ 复制该文字，移动到右上角，更改文字内容，如图6-91所示。

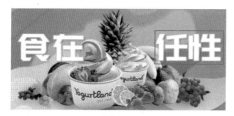

图6-91

㉑ 选择"矩形工具"，在选项栏中设置"绘制模式"为"形状"，"填充"为黄色，"描边"为橙色，"粗细"为2点，"圆角半径"为20像素。设置完成后，在文字下方绘制一个圆角矩形，如图6-92所示。

图6-92

㉒ 执行"图层>图层样式>投影"命令，设置"混合模式"为"正片叠底"，"颜色"为橙色，"不透明度"为100%，"角度"为142度，"距离"为4像素，"扩展"为0，"大小"为0像素，设置完成后单击"确定"按钮，如图6-93所示。

图6-93

㉓ 设置完成后，图形效果如图6-94所示。

图6-94

㉔ 选择"横排文字工具"，再选择合适的字体与字号，颜色设置为红色。设置完成后，在刚才绘制的图形上方单击插入光标，然后输入文字。输入完成后，按快捷键Ctrl+Enter完成操作，如图6-95所示。

图6-95

㉕ 选择刚刚添加的文字图层，执行"图层>图层样式>描边"命令，设置"大小"为3像素，"位置"为"外部"，"混合模式"为"正常"，"不透明度"为100%，"填充类型"为"颜色"，"颜色"为黄色。设置完成后单击"确定"按钮，如图6-96所示。

图6-96

㉖ 设置完成后，文字效果如图6-97所示。

图6-97

㉗ 选择"钢笔工具",在选项栏中设置"绘制模式"为"形状";单击"填充"按钮,在下拉面板中设置"填充类型"为"渐变",编辑一个橙色系的渐变颜色;设置"渐变模式"为"线性","渐变角度"为140度,"描边"为"无",如图6-98所示。

图6-98

㉘ 设置完成后,在文字上方绘制一个形状,如图6-99所示。

图6-99

㉙ 执行"图层>图层样式>投影"命令,设置"混合模式"为"正片叠底","颜色"为橙色,"不透明度"为69%,"角度"为142度,"距离"为4像素,"扩展"为7%,"大小"为4像素。设置完成后单击"确定"按钮,如图6-100所示。

图6-100

㉚ 设置完成后,图形效果如图6-101所示。

图6-101

㉛ 选择"横排文字工具",在刚才绘制的图形上输入文字,如图6-102所示。

图6-102

㉜ 本案例制作完成,如图6-103所示。

图6-103

第**7**章

UI 设计

· **本章概述** ·

　　UI（界面）设计是对软件外观的设计。一个软件的界面不仅影响软件给用户的视觉体验，更能够影响用户的使用体验，甚至会在一定程度上影响软件受欢迎的程度。本章主要从认识 UI 设计、跨平台的 UI 设计、UI 设计的基本流程、UI 设计的流行趋势等几个方面来学习 UI 设计。

7.1 UI设计概述

7.1.1 认识UI设计

UI的全称为user interface，直译就是用户与界面，通常理解为界面的外观设计，但是实际上还包括用户与界面之间的交互关系。我们可以把UI设计定义为软件的人机交互、操作逻辑、界面美观的整体设计。

一个优秀的设计作品，需要有以下几个设计标准：产品的有效性、产品的使用效率和用户主观满意度。延伸开来，还包括对用户而言产品的易学程度、对用户的吸引程度以及用户在体验产品前后的整体心理感受等，如图7-1所示。

图7-1

简单来说，UI设计分为三个方面，包括用户研究、交互设计和界面设计。

1.用户研究

从事用户研究工作的人被称为用户研究员或研究工程师。用户研究就是利用人类信息处理机制、心理学，以及消费者心理学、行为学等学科，通过研究得出更适合用户理解和操作的使用方式。用户研究员可以从用户怎么说、用户怎么想、用户怎么做和用户需要什么等方面去着手研究。

2.交互设计

交互设计研究的是人与界面之间的关系，设计过程中需要以用户体验为基础，还要考虑用户的背景、使用经验以及在操作过程中的感受，从而设计出符合用户使用逻辑，并令其在使用中产生愉悦感的产品。交互设计的工作内容是设计整个软件的操作流程、树状结构、软件结构和操作规范等。

3.界面设计

界面设计就是对软件外观的设计。从心理学意义来说，界面可分为感觉（视觉、触觉、听觉等）和情感两个层次。一个友好美观的界面，能够拉近人与产品之间的距离，令人赏心悦目的同时，也能更好地抓住用户的心，从而增加自身的市场竞争力。

7.1.2 跨平台的UI设计

UI设计的应用范围非常广泛，例如，我们使用的聊天软件、办公软件、手机App等在设计过程中都需要进行UI设计。按照应用平台类型的不同，UI设计可以应用在C/S平台、B/S平台以及App平台。

1.C/S平台

C/S的英文全称为client/server，也就是通常所说的PC平台。应用在PC端的UI设计也称为桌面软件设计，此类软件是安装在电脑上的，例如，安装在电脑中的杀毒软件、游戏软件、设计软件等，如图7-2所示。

图7-2

2.B/S平台

B/S的英文全拼为browser/server，也称为Web平台。在Web平台中，需要借助浏览器打开UI设计的作品，这类作品就是我们常说的网页。B/S平台分为两类，一种是网站，另一种是B/C软件。网站是由多个页面组成的，是网页的集合。访客通过浏览网页来访问网站，例如淘宝网、新浪网都是网站。B/C软件是一种可以应用在浏览器中的软件，它简化了系统的开发和维护工作。常见的校务管理系统、企业ERP管理系统都是B/C软件，如图7-3所示。

图7-3

3. App平台

App的英文全屏为application，翻译为应用程序，是安装在手机或掌上电脑中的应用产品。App
也有自己的平台，时下最热门的就是iOS平台和Android平台，如图7-4所示。

图7-4

7.1.3 UI设计的基本流程

UI设计的基本流程一般可以分为四个阶段，即分析阶段、设计阶段、配合阶段和验证阶段。

1.分析阶段

当我们接触一个产品时，首先就是要对其进行了解与分析。分析阶段分为需求分析、用户场景
模拟和竞品分析三部分。

从字面意思上我们就能够理解什么是需求分析，它就是本次设计的出发点。用户场景模拟是指
了解产品的现有交互以及用户使用产品的习惯等。竞争分析是了解当下同类产品的竞争状况，这样
才能做到知己知彼，同时也能够为自身的设计带来启发。

2.设计阶段

在设计阶段，采用面向场景、面向市场驱动和面向对象的设计方法。面向场景就是对产品进行
场景模拟，在模拟的场景中发现问题，为后续的设计工作做好铺垫。面向市场驱动是对产品响应与
触发事件的设计，也就是交互设计。面向对象的设计方法是基于产品的受众人群不同，产品的设计
风格也不同，产品的受众人群决定了产品的定位。

3.配合阶段

一个设计产品的问世，是一个团队共同努力的结果。在这个团队中，大家要相互配合。当产
品图设计完成后，设计师需要跟进后续的前端开发、测试环境搭建，确保最后的产出物和设计方案
一致。

4.验证阶段

产品在投放市场之前，需要进行验证。验证内容包括是否与当初设计产品时的想法一致，产品
是否可用，用户使用的满意度如何以及是否与市场需要一致等。

7.1.4 UI设计的流行趋势

设计的流行趋势总是在不断变化，几乎每隔一段时间就有新的设计风格产生。下面列举几种比

较常见的UI设计风格。

1.拟物化

拟物化是指用界面中的元素模拟现实中的对象，从而唤起用户的熟悉感，降低界面认知学习的成本。比如短信的按钮通常会设计成信封状，通话图标会设计为老式电话机的听筒状，如图7-5所示。

图7-5

2.超写实风格

从拟物化风格衍生了超写实风格。它模拟现实物品的造型和质感，通过叠加高光、纹理、材质、阴影等效果对实物进行再现，也可适当进行变形和夸张。这种设计风格追求真实感、体积感，非常注重对细节的刻画。超写实风格通常应用于各种游戏的按钮、图标设计中，如图7-6所示。

图7-6

3.扁平化

扁平化是最近几年流行起来的设计风格。扁平化的特点是界面干净、整齐，没有过多的修饰。并且在设计元素上强调抽象、极简、符号化，如图7-7所示。

图7-7

4.微质感

微质感既存在拟物化的真实性，又具有扁平化的简洁性。微质感特别注重设计的细节，例如添加精细的底纹，制作凹陷或凸起的效果，如图7-8所示。

图7-8

5.动效化

无论是App的引导界面，还是网页中的按钮，应用动效化都能够增强UI设计作品的体验效果。在不进行操作的情况下界面是静止的。当光标移动至链接图片或按钮所在的位置时，图片或按钮会发生变化，此时单击即可进行页面的跳转，如图7-9所示。

图7-9

6.大幅图片

随着网络的普及以及屏幕尺寸的增加，越来越多的UI设计作品通过采用大幅图片来突出主题，制造视觉效果，如图7-10所示。

图7-10

7.2 UI设计实战

7.2.1 实例：鲜果配送平台App图标

设计思路

案例类型：

本案例是一款应用于移动客户端的线上水果销售App图标设计项目，如图7-11所示。

图7-11

项目诉求：

该App面向大中型城市的年轻人，主打一年365天、每天24小时、随时随地满足吃到新鲜水果的愿望。想吃水果，轻松点击后，半小时内新鲜的水果送上门；水果分类齐全、新鲜，配送及时。App图标设计要求突出功能性，并且符合年轻人的喜好。

设计定位：

根据商家的基本要求，从水果中选择了外形美观、气味清新宜人的柠檬作为图标主体物，它的形态鲜明，更容易让人理解与记忆。为了凸显年轻化，设计风格偏向扁平化、描边感的效果。

　　该图标采用对比鲜明的青、黄两色，给人以新鲜、活力之感。青色打底，为图标营造出清新、惬意的底色；明艳的柠檬黄与中黄迅速"点亮"观者的视线；同时添加了少量的白色，缓冲强烈的色彩对比，避免过于强烈的视觉刺激，如图7-12所示。

图7-12

　　该图标采用扁平化风格，构成内容也比较简单，由整个柠檬的剖面和半个柠檬的剖面组合而成，简洁、凝练的图形更容易使人产生轻松、便捷之感，呼应了App"随时随地轻松购买、各地各处皆可配送"的强大功能。

　　本案例制作流程如图7-13所示。

图7-13

技术要点

● 使用"混合模式"制作长阴影效果。
● 使用"圆角矩形工具"和"椭圆工具"绘制图形。
● 使用"钢笔工具"绘制图形。

操作步骤

1 执行"文件>新建"命令，创建一个A4大小的横版文件，将前景色设置为浅绿色，选择背景图层，使用快捷键Alt+Delete填充前景色，如图7-14所示。

图7-14

2 选择"矩形工具",在选项栏中设置"绘制
模式"为"形状","填充"为蓝色,"描边"
为白色,"粗细"为5点,"圆角半径"为160像
素。设置完成后,在画面中心位置按住Shift键的
同时按住鼠标左键拖动绘制一个正圆角矩形,如
图7-15所示。

图7-15

3 选择"钢笔工具",设置"绘制模式"为
"形状",在刚才绘制的图形下方绘制一个多边
形作为阴影,设置"填充"为浅灰色,"描边"
为"无",如图7-16所示。

图7-16

4 选择刚才绘制的多边形图层,在"图层"面
板中将该图层的"混合模式"设置为"正片叠
底",如图7-17所示。

图7-17

5 继续使用"钢笔工具"在刚才绘制的图形上
方绘制一个四边形,设置"填充"为灰色,"描
边"为"无",如图7-18所示。

图7-18

6 选择刚才绘制的四边形图层,在"图层"面
板中将该图层的"混合模式"设置为"正片叠
底",如图7-19所示。

图7-19

7 按住Ctrl键选择圆角矩形的缩览图,载入选
区,如图7-20所示。

图7-20

⑧ 选择四边形图层，单击"图层"面板底部的
"添加图层蒙版"按钮，以当前选区为该图层添
加图层蒙版，如图7-21所示。

图7-21

⑨ 选择"椭圆工具"，设置"绘制模式"为"形
状"，按住Shift键绘制一个正圆，设置"填充"
为深灰色，"描边"为"无"，如图7-22所示。

图7-22

⑩ 选择刚才绘制的灰色正圆图层，再选择"移
动工具"，在按住Alt键的同时按住鼠标左键向
上拖动，将其移动并复制一份。再选择"椭圆
工具"，在选项栏中设置"颜色"为橙色，如
图7-23所示。

图7-23

⑪ 按住Alt+Shift键的同时按住鼠标左键向上拖
动，将其移动并复制一份，在选项栏中设置"颜
色"为亮黄色，如图7-24所示。

图7-24

⑫ 使用同样的方法制作一个白色的正圆，如
图7-25所示。

图7-25

⑬ 选择"钢笔工具"，设置"绘制模式"为"形
状"，在图形上绘制一个柠檬瓣形状，设置"填
充"为深橘色，"描边"为"无"，如图7-26
所示。

图7-26

14 选中柠檬瓣图层，使用快捷键Ctrl+J复制一层，按自由变换快捷键Ctrl+T，用鼠标移动图形的中心点到圆形中心的位置。对柠檬瓣进行移动，按Enter键完成操作，如图7-27所示。

图7-27

15 多次使用快捷键Ctrl+Shift+Alt+T将图形旋转并复制，如图7-28所示。

图7-28

16 在"图层"面板中按住Ctrl键单击加选刚才绘制的柠檬瓣图层，使用快捷键Ctrl+G进行编组，如图7-29所示。

图7-29

17 选择"柠檬"图层组，使用快捷键Ctrl+J进行复制。选择新复制的柠檬图层组，并移动图层组的位置，如图7-30所示。

18 选择"矩形选框工具"，在右侧柠檬的下半部分绘制选区，如图7-31所示。

19 单击"图层"面板底部的"添加图层蒙版"按钮，图形效果如图7-32所示。

图7-30

图7-31

图7-32

20 在半个柠檬图层组的下方使用相同的方式再为半个柠檬绘制一个阴影，如图7-33所示。

图7-33

21 本案例制作完成，效果如图7-34所示。

图7-34

159

7.2.2 实例：水晶质感App图标

案例类型：

这是一款面向年轻群体的交友类App的图标设计项目，如图7-35所示。

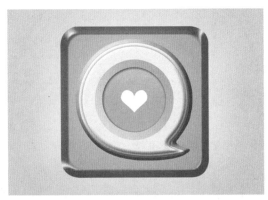

图7-35

项目诉求：

该App的主要受众群体为年轻人，力图打造以寻找共同兴趣为引导的绿色、健康的交友环境。App图标要求能够展现产品的社交属性，并尽可能地营造出纯净社交环境。

设计定位：

根据本项目的特点，提取出"交友""聊天""兴趣""纯净社交"这几个关键词，其中"交友""聊天""兴趣"这几个属性都可以通过图形来展现，而"纯净"则需要巧妙运用色彩的心理暗示来实现。

配色方案

该图标整体选择了青蓝色调。以明度较高的浅蓝作为主色，颜色清爽、干净，让人联想到水晶、冰块，给人纯净无瑕的心理感受，符合App所强调的"纯净社交"属性。单一的浅蓝色难免单调，图标中搭配了更深的蓝与白色，塑造出水晶质感的同时，也能较好地展示表述产品属性的图形，如图7-36所示。

图7-36

版面构图

App图标的空间非常有限，可展示的内容通常也比较少。在这样局促的区域中，想要展现出产品的属性，选择最有代表性的图形是一个不错的方法。在本案例中，App的"聊天""交友"等社交属性可通过较大的"对话气泡"图形重点展示；而图标中心的心形图形，既能够表示情感，又能够表示"感兴趣"。

本案例制作流程如图7-37所示。

图7-37

技术要点

● 使用多种绘图工具绘制图标中的图形。
● 灵活运用图层样式增添图形层次感。

操作步骤

❶ 执行"文件>新建"命令，新建一个3508像素×2480像素的文件，将前景色设置为淡蓝色，使用快捷键Alt+Delete进行填充，如图7-38所示。

图7-38

❷ 将前景色设置为淡黄色，选择"画笔工具"，再选择一个柔边圆笔尖，设置"大小"为1600像素，然后在画面中间位置进行涂抹绘制，如图7-39所示。

❸ 选择"矩形工具"，在选项栏中设置"绘制模式"为"形状"；单击"填充"按钮，在下拉面板中设置"填充类型"为"渐变"，编辑一个蓝色系渐变；设置"渐变模式"为"径向"，"渐变角度"为129度；继续在选项栏中设置"描边"为"无"，"圆角半径"为250像素，如图7-40所示。

图7-39

图7-40

❹ 设置完成后，按住Shift键的同时拖动鼠标左键，在画面中绘制一个圆角矩形，如图7-41所示。

图7-41

❺ 执行"图层>图层样式>斜面和浮雕"命令，设置"样式"为"内斜面"，"方法"为"平滑"，"深度"为613%，"方向"为"上"，"大小"为103像素，"软化"为16像素，"角度"为125度，"高度"为26度，选择一个合适的光泽等高线，"高光模式"设置为"滤色"，"颜色"设置为白色，"不透明度"设置为88%，"阴影模式"设置为"正片叠底"，"颜色"设置为蓝色，"不透明度"设置为51%，如图7-42所示。

图7-42

6 设置完成后，单击"确定"按钮，图形效果如图7-43所示。

图7-43

7 选择"钢笔工具"，在选项栏中设置"绘制模式"为"形状"，在画面中绘制一个气泡图形。在选项栏中设置"填充"为蓝色，"描边"为"无"，设置完成后的效果如图7-44所示。

图7-44

8 执行"图层>图层样式>斜面和浮雕"命令，设置"样式"为"内斜面"，"方法"为"平滑"，"深度"为348%，"方向"为"上"，

"大小"为65像素，"软化"为7像素，"角度"为125度，"高度"为26度，选择一个合适的光泽等高线；设置"高光模式"为"滤色"，"颜色"为白色，"不透明度"为75%，"阴影模式"为"正片叠底"，"颜色"为蓝色，"不透明度"为75%，如图7-45所示。

图7-45

9 设置完成后单击"确定"按钮，图形效果如图7-46所示。

图7-46

10 按住Ctrl键单击气泡图形图层缩览图，载入图层选区，如图7-47所示。

图7-47

11 执行"选择>修改>收缩"命令，在弹出的"收缩选区"对话框中设置"收缩量"为30

像素，单击"确定"按钮提交操作，如图7-48
所示。

图7-48

⑫ 选区收缩后，新建图层，将选区填充为淡蓝
色，如图7-49所示。

图7-49

⑬ 选择淡蓝色气泡图层，执行"图层>图层样
式>斜面和浮雕"命令，设置"样式"为"内
斜面"，"方法"为"平滑"，"深度"为
164%，"方向"为"上"，"大小"为35像
素，"软化"为4像素，"角度"为125度，"高
度"为26度，设置一个合适的光泽等高线；设置
"高光模式"为"滤色"，"颜色"为白色，
"不透明度"为75%，"阴影模式"为"正片叠
底"，"颜色"为蓝色，"不透明度"为75%，
如图7-50所示。

图7-50

⑭ 设置完成后，单击"确定"按钮，图形效果

如图7-51所示。

图7-51

⑮ 以相同的方法制作上方的气泡图形，如
图7-52所示。

图7-52

⑯ 选择最小气泡图形图层，执行"图层>图层样
式>斜面和浮雕"命令，设置"样式"为"内斜
面"，"方法"为"平滑"，"深度"为72%，
"方向"为"上"，"大小"为46像素，"软
化"为16像素，"角度"为125度，"高度"为
26度，设置一个合适的光泽等高线；设置"高
光模式"为"滤色"，"颜色"为白色，"不透
明度"为75%，"阴影模式"为"正片叠底"，
"颜色"为蓝色，"不透明度"为75%，如
图7-53所示。

图7-53

⑰ 在"图层样式"对话框中单击左侧列表框中的"投影"图层样式，在右侧设置"混合模式"为"正片叠底"，"颜色"为蓝色，"不透明度"为75%，"角度"为125度，"距离"为10像素，"扩展"为6%，"大小"为49像素，如图7-54所示。

图7-54

⑱ 设置完成后单击"确定"按钮，图形效果如图7-55所示。

图7-55

⑲ 在不选择任何矢量图层的情况下，选择"椭圆工具"，在选项栏中设置"绘制模式"为"形状"；单击"填充"按钮，在下拉面板中设置"填充类型"为"渐变"，编辑一个蓝色系渐变；设置"渐变模式"为"线性"，"渐变角度"为45度，"描边"为"无"，如图7-56所示。

图7-56

⑳ 设置完成后，按住Shift键的同时拖动鼠标左键，在画面中绘制一个正圆，如图7-57所示。

图7-57

㉑ 继续使用"椭圆工具"绘制一个小一些的圆形，在选项栏中设置"绘制模式"为"形状"；单击"填充"按钮，编辑一个蓝色系的渐变颜色；设置"渐变模式"为"线性"，"描边"为"无"，如图7-58所示。

图7-58

㉒ 效果如图7-59所示。

图7-59

㉓ 选择正圆图层，执行"图层>图层样式>内阴影"命令，设置"混合模式"为"正片叠底"，"颜色"为蓝色，"不透明度"为75%，"角度"为125度，"距离"为12像素，"阻塞"为15%，"大小"为32像素，如图7-60所示。

㉔ 设置完成后，图形效果如图7-61所示。

图7-60

图7-61

㉕ 在不选择任何矢量图层的情况下，选择"钢笔工具"，在选项栏中设置"绘制模式"为"形状"，"填充"为白色，"描边"为"无"。设置完成后，在画面中绘制一个心形图案，如图7-62所示。

图7-62

㉖ 本案例制作完成，效果如图7-63所示。

图7-63

7.2.3 实例：清新登录页面

设计思路

案例类型：

本案例为云端存储平台登录页面，如图7-64所示。

图7-64

项目诉求：

该管理系统为教育机构的教学资料网络存储平台，教师及学生可通过该平台对文件进行上传、下载、管理等操作。登录页面要求具有亲和力，且符合教育机构的属性。

设计定位：

登录页面主要的使用人群为学生群体以及教师，页面整体追求清新、自然之感，单色的功能模块按钮与明快的矢量图形相结合，具有

较强的亲和力。教育机构以教书育人为己任，育人成才如同育树成林、开花结果，本案例选择了花朵繁茂的树作为主体，寓意学子茁壮成长。设计同时使用到了云朵的图形，符合"云端"平台的特征。

配色方案

页面以蓝色为主，深浅不同的蓝给人安静、放松的感觉。蓝色也经常使人想起蓝天，适合作为云朵的背景。蓝和绿经常组合在一起，用于表现自然之感，所以画面中使用了部分淡绿色和极少量的草绿色。但过多的蓝、绿会使画面产生清冷之感，因此选择了柔和的粉色作为主体图形的色彩，使画面更具生机，如图7-65所示。

图7-65

版面构图

手机端App登录页面的构成大多比较接近，主要由用户名、密码输入框以及登录、注册等按钮构成。垂直排列是比较常见的方式，用户跳转到此页面后，首先会被花树图案吸引，然后视线向下流动，自然而然地完成信息的填写，如图7-66所示。

图7-66

本案例制作流程如图7-67所示。

图7-67

技术要点

● 使用"高斯模糊"滤镜制作朦胧感背景。
● 使用"画笔设置"面板与"画笔工具"绘制大量散点。

操作步骤

1 执行"文件>打开"命令，在弹出的对话框中选择素材"1.jpg"，单击"打开"按钮，如图7-68所示。

图7-68

② 打开的素材效果如图7-69所示。

图7-69

③ 执行"滤镜>模糊>高斯模糊"命令，在弹出的对话框中设置"半径"为50像素。设置完成后单击"确定"按钮，如图7-70所示。

图7-70

④ 画面效果如图7-71所示。

图7-71

⑤ 选择"画笔工具"，在"画笔预设选取器"中设置"大小"为230像素，笔尖选择柔边圆，如图7-72所示。

图7-72

⑥ 新建图层，将前景色更改为白色，然后在画面中进行绘制，如图7-73所示。

图7-73

⑦ 选择该图层，在"图层"面板中将该图层的"不透明度"更改为45%，如图7-74所示。

图7-74

⑧ 选择"矩形工具"，在选项中栏中设置"绘制模式"为"形状"；单击"填充"按钮，在下拉面板中设置"填充类型"为"渐变"，编辑一个蓝白色渐变；设置"渐变模式"为"线性"，"渐变角度"为-90度，"描边"为"无"，

"圆角半径"为30像素，如图7-75所示。

图7-75

⑨ 设置完成后，按住鼠标左键，在画面中绘制一个圆角矩形，如图7-76所示。

图7-76

⑩ 执行"文件>置入嵌入对象"命令，在打开的"置入嵌入的对象"对话框中选择素材"2.png"，然后单击"置入"按钮，如图7-77所示。

图7-77

⑪ 拖动控制点调整素材的大小和位置，然后按Enter键提交操作。接着在"图层"面板中选中该图层，单击鼠标右键，执行"栅格化图层"命令，将图层栅格化，如图7-78所示。

图7-78

⑫ 选择"画笔工具"，按F5键调出"画笔设置"面板，在"画笔笔尖形状"中选择一个"硬边圆"笔尖，设置"大小"为17像素，"硬度"为100%，"间距"为476%，如图7-79所示。

图7-79

⑬ 勾选面板左侧的"形状动态"复选框，设置"大小抖动"为27%，如图7-80所示。

图7-80

⑭ 勾选面板左侧的"散布"复选框，设置"散布"为1000%，如图7-81所示。

图7-81

⑮ 设置完成后，新建一个图层，在树素材附近进行绘制，如图7-82所示。

⑯ 选择"椭圆工具"，在选项栏中设置"绘制模式"为"形状"，"填充"为白色，"描边"为"无"。单击"路径操作"按钮，在下拉菜单

中选择"合并形状"。设置完成后，绘制四个椭圆，如图7-83所示。

图7-82

图7-83

⑰ 选择刚才绘制图形所在的图层，单击"图层"面板底部的"添加图层蒙版"按钮。选择图层蒙版，将前景色设置为黑色，使用"画笔工具"在图层蒙版中绘制，隐藏一部分图形，如图7-84所示。

图7-84

⑱ 选择"矩形工具"，在选项栏中设置"绘制模式"为"形状"，"填充"为白色，"描边"为"无"，"圆角半径"为30像素。设置完成后在画面中绘制一个圆角矩形，如图7-85所示。

图7-85

⑲ 设置不同的填充颜色，继续绘制另外几个圆角矩形，如图7-86所示。

⑳ 选择"横排文字工具"，在选项栏中设置合适的字体与字号，颜色设置为黑色。设置完成后，在画面中单击插入光标，然后输入文字。输入完成后，按快捷键Ctrl+Enter完成操作，如图7-87所示。

图7-86

图7-89

图7-87

㉑ 继续使用"横排文字工具"在画面中添加文字，如图7-88所示。

㉓ 选择"横排文字工具"，在绿色按钮上输入">"，如图7-90所示。

图7-90

㉔ 本案例制作完成，如图7-91所示。

图7-88

㉒ 选择"矩形工具"，在选项栏中设置"绘制模式"为"形状"，"颜色"为绿色，"描边"为"无"，"圆角半径"为20像素。设置完成后，在按住Shift键的同时拖动鼠标左键，在画面合适位置绘制一个正圆角矩形，如图7-89所示。

图7-91

书籍设计

· 本章概述 ·

　　随着社会的不断发展，书籍的形式越来越多样化，现代书籍设计进入了多元化的发展时代。但无论社会怎样发展，对于书籍设计的基本知识还是需要掌握的。本章主要从认识书籍、熟悉书籍设计的构成元素、了解书籍的常见装订形式等方面来学习书籍设计。

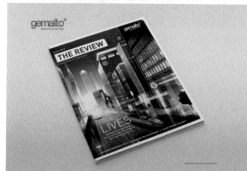

8.1 书籍设计概述

8.1.1 认识书籍

　　书籍是一种将图形、文字、符号集合成册，用以传达著作人的思想、经验或者某些技能的物体，是储存和传播知识的重要工具。随着科学技术的发展，传播知识信息的方式越来越多样化，但书籍的作用仍然是无可替代的。一本好的书籍不仅能用来传播信息，还具有一定的收藏价值，如图8-1所示。

图8-1

　　书籍的发展经历了一个漫长的过程，在当下书籍进入了消费品时代，以一种独特的商品在人们手中传阅。在翻阅书籍时，除了书籍本身的内容，好的装帧与排版能够吸引更多的读者，从而提升书籍的商业价值，如图8-2所示。

图8-2

　　虽然书籍设计与杂志设计都是通过记录来进行信息传播的，但二者还是有明显的区别，下面来了解一下书籍与杂志的异同。

　　相同点在于：书籍与杂志都是用来记录和传播知识信息的载体。在装订形式上有很大的共同点，通常都会使用平装、精简装、活页装、蝴蝶装等方式。且内容与版式上也很相似，都是对图形、文字、色彩的编排，风格依据主题而定。

　　不同点在于：杂志属于书籍的一种，差别在于杂志有固定的刊名，是定期或不定期连续出版的。其内容是将众多作者的作品汇集成册，涉及面较广，但使用周期较短。而书籍的内容更具专一性、详尽性、其发行间隔周期较长，且使用价值和收藏价值更高。

书籍的构成元素很多，主要由封面、书脊、腰封、护封、函套、环衬、扉页、版权页、序言、目录、章节页、页码、页眉、页脚等部分组成。精装书的构成元素比平装书多一些，杂志的构成元素则相对要少一些。

　　封面：是包裹住书刊最外面的一层，在书籍设计中占有重要的地位，封面的设计在很大程度上决定了消费者是否会拿起该本书。封面主要包括书名、著者、出版者名称等内容，如图8-3所示。

图8-3

　　书脊：是指书刊封面、封底连接的部分，大小相当于书芯厚度，如图8-4所示。

图8-4

　　腰封：是包裹书籍封面的一条腰带纸，不仅能用来装饰和补充书籍的不足之处，还能起到一定的引导作用，让使消费者快捷了解该书的内容和特点，如图8-5所示。

图8-5

护封：用来避免书籍在运输、翻阅、日光照射过程中受损，也能促进书籍的销售，如图8-6
所示。

图8-6

函套：是用来保护书籍的一种形式，通常利用不同的材料、工艺等手法保护和美化书籍，提升
书籍设计整体的形式美感，是形式和功能相结合的典型表现，如图8-7所示。

图8-7

环衬：是封面到扉页和正文到封底的一个过渡。它分为前环衬和后环衬，分别连接封面和封
底，是封面前、后的空白页。它不仅起到一定的过渡作用，还有装饰作用，如图8-8所示。

图8-8

扉页：是书翻开后的第一页，一般印有书名、出版者名、作者名等。它主要用来装饰图书和补
充书名、著作者、出版者等内容，如图8-9所示。

图8-9

版权页：是指写有版权说明、版本内容的记录页，包括书名，作者、编者、评者的姓名，出版者、发行者和印刷者的名称，以及地点、开本、印张、字数、出版时间、版次和印数等内容。版权页是每本书必不可少的一部分，如图8-10所示。

图8-10

序言：是放在正文之前的文章，又称"序""前言""引言"，分为"自序""代序"两种，主要用来说明创作原因、理念、过程或介绍和评论该书内容，如图8-11所示。

图8-11

目录：是将整本书内容以及所在页数以列表的形式呈现出来，具有检索、报道、导读的功能，如图8-12所示。

图8-12

章节页：是对每个章节进行总结性概括的页面。它既总结了章节的内容，又统一了整本书的风格，如图8-13所示。

图8-13

页码：是用来表明书籍次序的号码或数字，每个页面都有，且呈一定的次序递增，所在位置不固定。页码能够统计书籍的页数，方便读者翻阅，如图8-14所示。

图8-14

页眉、页脚：页眉一般置于书籍页面的上部，有文字、数字、图形等多种类型，主要起装饰作用。页脚是文档中每个页面的底部的区域，常用于显示文档的附加信息，可以在页脚中插入文本或图形，例如页码、日期、公司徽标、文档标题、文件名等，如图8-15所示。

图8-15

8.1.3 书籍的常见装订形式

自古以来，书籍的装订随着材料的使用和技术的更迭而产生了不同的形式。从成书的形式上看，主要分为平装、精装和特殊装订方式。

平装书： 是近现代书籍普遍采用的一种书籍形态，它沿用并保留了传统书籍的主要特征。装订方式采用平订、骑马订、无线胶订，等等。

平订即将印好的书页折页或配贴成册，在订口用铁丝钉牢，再包上封面。平订制作简单，双数、单数页都可以装订，如图8-16所示。

图8-16

骑马订是将印好的书页和封面，在折页中间用铁丝钉牢。骑马订制作简便，速度快，但牢固性差，适合双数和少数量的书籍装订，如图8-17所示。

图8-17

无线胶订是指不用线而用胶将书芯粘在一起，再包上封面，如图8-18所示。

图8-18

精装书：是一种印制精美、不易折损、易于长存的精致华丽的装帧形态，主要应用于经典图书、专著、工具书、画册等，其结构与平装书的主要区别是硬质的封面或外层加护封、函套等。精装书的书籍有圆脊、平脊、软脊三种类型。

圆脊是书脊成月牙状，略带一点弧线；有一定的厚度感，更加饱满，如图8-19所示。

图8-19

平脊是用硬纸板做书籍的里衬，整体形态更加平整，如图8-20所示。

图8-20

软脊是指书脊是软的，随着书的开合，书脊也可以随之折弯。相对来说，软脊书阅读时翻动比较方便，但是书脊容易受损，如图8-21所示。

图8-21

特殊装订方式：特殊装订方式与普通的书籍装订方式带给人的视觉效果完全不一样。想要采用特殊的装订方式，需要对书籍的整体内容加以把握，然后挑选合适的方式。它给人更为活跃、独特的视觉享受。特殊的装订方式有活页订、折页装、线装，等等。

活页订即在书的订口处打孔，再用弹簧金属圈或蝶纹圈等穿扣，如图8-22所示。

图8-22

折页装是在印刷后页面被折成含有二的倍数页面的书贴，如四、八、十六等。折叠后一反一正，翻阅起来十分方便，如图8-23所示。

图8-23

线装即用线在书脊一侧装订，中国传统书籍多用此类装订方式，如图8-24所示。

图8-24

8.2 书籍设计实战

8.2.1 实例：生活类书籍排版

设计思路

案例类型：

本案例为生活类书籍内页的排版设计项目，如图8-25所示。

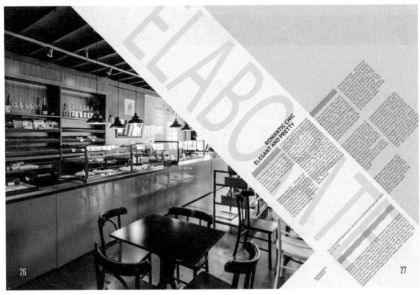

图8-25

项目诉求：

该页面内容主要为某地特色美食与餐厅的介绍，由左右两个对页页面组成，要求版式新颖，图文并茂。

设计定位：

　　该书籍的主要读者群体为热衷于探索美好生活、尝试新鲜事物的年轻人。当前页面需要包含的内容为餐厅的图像和相应的文字信息。本案例想要借助版面元素的布置与色彩的使用，使复古感与潮流感相互碰撞，营造出独特的风格。

配色方案

　　版面中需要使用的图片是既定的，所以后续的版面色彩需要考虑图片中的已有色彩。图片主要由黄棕色和深青色构成，这两种颜色可营造出浓郁的复古气息。如果版面中的其他元素仍然沿用此色彩风格，色彩语言虽然统一，但版面整体也难免导向复古与怀旧。为了打破这种固有的思路，右侧的版面选择了明度较高的中黄色和淡灰色组合在与左侧暗调图像的对比中，它能使右侧正文的识别度更高，如图8-26所示。

图8-26

版面构图

　　图文结合可以有效地吸引观者注意力，也可缓解由大量文字带来的枯燥感。本案例的页面需要使用一张图片和大量的文字信息。将版面倾斜分割为左右两个部分，左图右文，这样既让图片具有较大的展示空间，又营造出了独特的阅读体验，如图8-27所示。

图8-27

本案例制作流程如图8-28所示。

图8-28

技术要点

● 使用文字工具与面板制作整齐排列的文字。

● 使用图层蒙版功能控制图像显示区域。

操作步骤

❶ 执行"文件>新建"命令，创建一个大小合适的文件，并将前景色更改为淡灰色。选择背景图层，使用快捷键Alt+Delete进行填充，如图8-29所示。

图8-29

❷ 选择"矩形工具"，在选项栏中设置"绘制模式"为"形状"，"填充"为黄色，"描边"为"无"。设置完成后，在画面右上位置绘制一个矩形，如图8-30所示。

图8-30

❸ 选择"直排文字工具"，再选择合适的字体与字号，颜色设置为黄色。设置完成后，在画面中单击插入光标，然后输入文字，输入完成后，按快捷键Ctrl+Enter完成操作，如图8-31所示。

❹ 在不选择任何文字图层的情况下，选择"横排文字工具"，设置较小的字号，颜色设置为黑色，然后输入文字，如图8-32所示。

❺ 继续使用"横排文字工具"在画面中添加第二行文字，如图8-33所示。

图8-31

图8-32

图8-33

❻ 选择"横排文字工具"，在画面中合适的位置按住鼠标左键拖动，绘制一个文本框，设置合适的字体、字号并在文本框中输入文字，如图8-34所示。

❼ 选择该段落文本，执行"窗口>字符"命令，

在"字符"面板中设置"行间距"为4，如图8-35
所示。

图8-34

8 打开"段落"面板，设置合适的对齐方式，
如图8-36所示。

图8-35

图8-36

9 效果如图8-37所示。

10 继续使用"横排文字工具"创建另外一些段落文本框，并输入文字，如图8-38所示。

图8-37

11 执行"窗口>形状"命令，打开"形状"面板，在面板菜单中执行"旧版形状及其他"命令，载入旧版形状，如图8-39所示。

12 选择"自定形状工具"，在选项栏中设置"绘制模式"为"形状"，"颜色"为黑色，"描边"为"无"，在形状列表中展开"旧版形状及其他-所有旧版形状-拼贴"选项，在其中选择一个合适的形状，按住鼠标左键在画面中绘制一个形状，如图8-40所示。

图8-38

图8-39

图8-40

⑬ 使用相同的方法再绘制其他两个图形，如图8-41所示。

图8-41

⑭ 按住Ctrl键选择所有图层，使用快捷键Ctrl+T逆时针旋转-45°，并移动到合适的位置，如图8-42所示。

图8-42

⑮ 执行"文件>置入嵌入对象"命令，在打开的"置入嵌入的对象"对话框中选择素材"1.jpg"，然后单击"置入"按钮，如图8-43所示。

图8-43

⑯ 拖动控制点调整素材的大小和位置，然后按Enter键提交操作。接着在"图层"面板中选中该图层，单击鼠标右键，执行"栅格化图层"命令，将图层栅格化，如图8-44所示。

图8-44

⑰ 选择刚才置入的素材图层，选择"多边形套索工具"，在图片的左侧以单击的方式绘制多边形选区，如图8-45所示。

图8-45

⑱ 单击"图层"面板底部的"添加图层蒙版"按钮，载入该选区作为图层蒙版显示的部分，素材效果如图8-46所示。

图8-46

⑲ 选择"横排文字工具"，再选择合适的字体

与字号，颜色设置为灰色。设置完成后，在画面右下角单击插入光标，然后输入页码。输入完成后，按快捷键Ctrl+Enter完成操作，如图8-47所示。

20 继续使用"横排文字工具"制作左下角页码，颜色更改为白色。本案例制作完成，效果如图8-48所示。

图8-47

图8-48

8.2.2 实例：建筑类书籍排版

设计思路

案例类型：

本案例为建筑类书籍的内页排版，如图8-49所示。

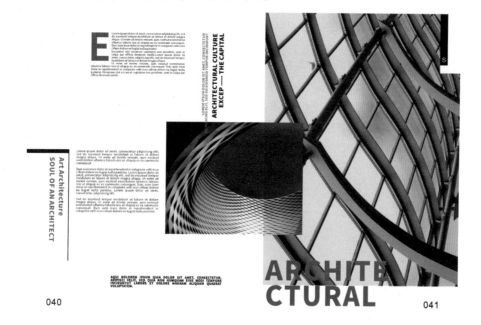

图8-49

项目诉求：

对于艺术类专题文章的排版，一方面要求准确、完整地展示文章信息，另一方面也要求版面具有一定的审美性。

设计定位：

　　该页面需要排版的内容包括两张建筑图像以及文字信息。文字信息并不多，版面相对宽松，所以可让图像占据更多的版面空间；文字分成多个部分，分布在左侧版面。整体无须添加更多装饰，只需将文字和图像进行适当的处理，即可实现美化版面的功能。

配色方案

　　整个版面以白色为主色调，以蓝灰色为辅助色，以红色作为点缀色。白色的背景保证了版面的明度，也保证了画面的干净。蓝灰色调中蓝色清冷、雅致，与深灰色搭配，给人理性、内敛的感觉。标题文字和首字选择了红色，起到了强调、吸睛的作用，使读者在阅读时能够第一时间注意到标题和段首，如图8-50所示。

图8-50

版面构图

　　该版面的内容分布基本可以划分为左文右图，左侧页面将文字内容分为多个部分，按照主次关系排列；右侧页面以图像为主，小图跨页显示。这样的排列方式打破固有的规整、呆板的布局，给人以松弛感；留白的区域使页面产生通透感，如图8-51所示。

图8-51

本案例制作流程如图8-52所示。

图8-52

技术要点

● 使用调色功能以及混合模式制作单色的图像。
● 创建不同类型的文字。

操作步骤

1 执行"文件>新建"命令，创建一个A3大小的横版文件。执行"文件>置入嵌入对象"命令，在打开的"置入嵌入的对象"对话框中选择素

材 "2.jpg" ，然后单击 "置入" 按钮，如图8-53
所示。

图8-53

2 拖动控制点调整素材的大小和位置，然后按
Enter键提交操作。接着在 "图层" 面板中选中
该图层，单击鼠标右键，执行 "栅格化图层" 命
令，将图层栅格化，如图8-54所示。

图8-54

3 选择刚才置入的素材图层，执行 "图层>新建
调整图层>黑白" 命令，在弹出的对话框中勾选
"使用前一图层创建剪贴蒙版" ，单击 "确定"
按钮，如图8-55所示。

图8-55

4 在 "属性" 面板中使用默认参数即可，此时
画面效果如图8-56所示。

图8-56

5 执行 "文件>置入嵌入对象" 命令，在打
开的 "置入嵌入的对象" 对话框中选择素材
"1.jpg" ，然后单击 "置入" 按钮，如图8-57
所示。

图8-57

6 拖动控制点调整素材的大小和位置，然后按
Enter键提交操作。接着在 "图层" 面板中选中
该图层，单击鼠标右键，执行 "栅格化图层" 命
令，将图层栅格化，如图8-58所示。

图8-58

7 选择 "矩形工具" ，在选项栏中设置 "绘制
模式" 为 "形状" ， "填充" 为浅蓝色， "描
边" 为 "无" 。设置完成后，绘制一个和素材
"2.jpg" 同样大小的矩形，如图8-59所示。

图8-59

⑧ 在"图层"面板中选择该图形图层，将"混合模式"设置为"正片叠底"，如图8-60所示。

图8-60

⑨ 选择"矩形工具"，在选项栏中设置"绘制模式"为"形状"，"填充"为白色，"描边"为"无"。在画面的右上角绘制一个白色矩形，如图8-61所示。

图8-61

⑩ 继续使用"矩形工具"在白色矩形上方绘制一个黑色矩形，如图8-62所示。

图8-62

⑪ 选择"横排文字工具"，再选择合适的字体与字号，颜色设置为白色。设置完成后，在画面中黑色矩形下方单击插入光标，然后输入文字。输入完成后，按快捷键Ctrl+Enter完成操作，如

图8-63所示。

图8-63

⑫ 使用"横排文字工具"在画面下方单击插入光标，然后输入文字。选择合适的字体与字号，颜色设置为红色，如图8-64所示。

图8-64

⑬ 继续使用"横排文字工具"在画面右下角添加页码，如图8-65所示。

图8-65

⑭ 选择"横排文字工具"，设置合适的字体字

号，颜色设置为红色。在画面的左上方单击插入光标，然后输入文字。输入完成后，按快捷键Ctrl+Enter完成操作，如图8-66所示。

图8-66

⑮ 选择"钢笔工具"，在选项栏中设置"绘制模式"为"路径"，在字母"E"的右侧绘制一个多边形，如图8-67所示。

图8-67

⑯ 再选择"横排文字工具"，设置合适的字体与字号，颜色设置为黑色。设置完成后，将光标移动到图形中，光标变为状后单击，然后输入文字，如图8-68所示。

图8-68

⑰ 选择该文字，执行"窗口>字符"命令，在

"字符"面板中设置"行间距"为8点，如图8-69所示。

图8-69

⑱ 打开"段落"面板，设置合适的对齐方式，如图8-70所示。

图8-70

⑲ 效果如图8-71所示。

图8-71

⑳ 继续使用"横排文字工具"在下方拖动出一个文本框，在文本框中输入文字。在"字符"面板中设置"行间距"为8点，如图8-72所示。

图8-72

㉑ 继续在画面中添加其他文字，如图8-73所示。

图8-73

㉒ 选择"矩形工具"，在选项栏中设置"绘制模式"为"形状"，"填充"为黑色，"描边"为"无"。设置完成后，在画面中绘制一个图形，如图8-74所示。

图8-74

㉓ 继续使用"矩形工具"绘制一个图形，如图8-75所示。

图8-75

㉔ 本案例制作完成，如图8-76所示。

图8-76

第**9**章

包装设计

· **本章概述** ·

包装设计是立体设计领域的项目。与标志设计、海报设计等依附于平面设计项目不同，包装设计需要创造的是有材质、体感、重量的"外壳"。产品包装必须根据商品的外形、特性，采用相应的材料进行设计。本章主要从认识包装、了解包装的常见形式、熟悉包装设计的常用材料等几个方面来学习产品包装设计。

9.1 包装设计概述

9.1.1 认识包装

产品包装设计就是对产品的包装造型、使用材料、印刷工艺等内容进行设计，是针对产品整体构造的创造性构思过程。产品包装设计是完成产品流通和塑造良好企业形象的重要媒介。现代产品包装不仅是一个承载产品的容器，更是合理生活方式的一种体现。因此，产品包装设计不仅局限于外观和形式，更注重两者的结合以及其个性化的设计营造出的良好感官体验，以促进产品的销售，增加产品的附加价值，如图9-1所示。

图9-1

产品包装就是用来盛放产品的器物。包装即为包裹、装饰。它不仅承载了产品本身，而且更含有保护产品、传达产品信息、促进消费等内在意义。它主要是以保护产品、方便消费者使用、促进销售为目的。产品包装按形状分类有小包装、中包装、大包装。

● 小包装也叫个体包装或内包装。
● 中包装是为了方便计数而对商品进行组装或套装。
● 大包装是最外层的包装，也称外包装、运输包等，如图9-2所示。

图9-2

9.1.2 包装的常见形式

产品包装形式多种多样，常见形式有盒类、袋类、瓶类、罐类、坛类、管类、包装筐和其他类型的包装等。

盒类包装：盒类包装包括木盒、纸盒、皮盒等多种类型，应用范围非常广，如图9-3所示。

图9-3

袋类包装：袋类包装包括塑料袋、纸袋、布袋等多种类型，应用范围也很广。袋包装重量轻，强度高，耐腐蚀，如图9-4所示。

图9-4

瓶类包装：瓶类包装包括玻璃瓶、塑料瓶、普通瓶等多种类型，较多应用于液体产品，如图9-5所示。

图9-5

罐类包装：罐类包装包括铁罐、玻璃罐、铝罐等多种类型。罐类包装刚性好、不易破损，如图9-6所示。

图9-6

坛类包装：坛类包装多用于酒类、腌制品类，如图9-7所示。

图9-7

管类包装：管类包装包括软管、复合软管、塑料软管等类型，常用于盛放凝胶状液体，如图9-8所示。

图9-8

包装筐：包装筐多用于数量较多的产品，如瓶酒、饮料类，如图9-9所示。

图9-9

其他包装： 其他包装包括托盘、纸标签、瓶封、纸隔档等多种类型，如图9-10所示。

图9-10

9.1.3 包装常用材料

　　包装的材料种类繁多，不同的商品因其运输过程与展示效果不同，所用材料也不一样。在进行包装设计的过程中，必须从整体出发，了解产品的属性，从而采用适合的包装材料及容器形态等。产品包装的常见材料有纸包装、塑料包装、金属包装、玻璃包装和陶瓷包装。

　　纸包装： 纸包装是一种轻薄、环保的包装材料。常见的纸包装有牛皮纸、玻璃纸、蜡纸、有光纸、过滤纸、白板纸、胶版纸、铜版纸、瓦楞纸等多种类型。纸包装应用广泛，具有成本低、便于印刷和批量生产的优势，如图9-11所示。

　　塑料包装： 塑料包装是用各种塑料加工制作的包装材料，有塑料薄膜、塑料容器等类型。塑料包装具有强度高、防滑性能好、防腐性强等优点，如图9-12所示。

图9-11

图9-12

　　金属包装： 常见的金属包装有马口铁皮、铝、铝箔、镀铬无锡铁皮等类型。金属包装具有耐腐蚀性、防菌、防霉、防潮、牢固、抗压等特点，如图9-13所示。

图9-13

　　玻璃包装： 玻璃包装具有无毒、无味、清澈性等特点，但其最大的缺点是易碎，且重量相对过重。玻璃包装包括食品用瓶、化妆品瓶、药品瓶、碳酸饮料瓶等多种类型，如图9-14所示。

图9-14

陶瓷包装：陶瓷包装是一种极富艺术性的包装容器，其中瓷器釉瓷有高级釉瓷和普通釉瓷两种。陶瓷包装具有耐火、耐热、坚固等优点，但其与玻璃包装一样，易碎且有一定的重量，如图9-15所示。

图9-15

9.2 包装设计实战

9.2.1 实例：休闲食品包装袋

设计思路

案例类型：

本案例是一款休闲食品包装袋设计项目，如图9-16所示。

图9-16

项目诉求：

这是一款即食型花生食品，包括麻辣和奶酥两种口味。产品特色在于精选优质原料，运用古法浸渍入味；粒粒饱满，颗颗美味。包装设计要求突出不同口味的特点。

设计定位：

　　本案例选择最直接的宣传方式——直接展示法。设计通过包装下半部分的透明区域，将内部产品直接展示给消费者。在产品质量过硬的前提下，直接展示的手法比较容易激发消费者的购买欲。而两种不同口味的产品，可以通过色彩来区分。

配色方案

　　本产品为两种口味的花生，分别为麻辣和奶酥口味。提到麻辣，人们首先会联想到辣椒的红色，鲜艳、刺激。说到浓郁的奶味，橙色的奶酪也是不错的选择。巧妙地运用人们的习惯性心理，两款花生包装的主题色彩就很好选择了，如图9-17所示。

图9-17

　　主色：麻辣花生选择辣椒的红色作为主色，刺激人的视觉和味觉。奶酥花生则选择奶酪中较深部分的橙色。

　　辅助色：辅助色可以从主色出发，将主色稀释，得到高明度的柔和色彩。它与主色搭配在一起，协调一致。所以麻辣花生选择肉粉色作为辅助色，奶酥花生则选择浅黄色作为辅助色。

　　点缀色：两款花生的包装袋均以暖色调为主，无论是红色系还是橙色系都给人以温暖之感。如果画面中都是暖色，难免使人感到燥热，所以可以在两个画面中添加些许黄绿色进行调和。

版面构图

　　本案例通过色彩将画面划分为三个部分。中间部分为视觉中心，用于展示口味信息及产品本身等主要信息，上下两部分分别用于展示辅助信息，如图9-18所示。

图9-18

　　本案例制作流程如图9-19所示。

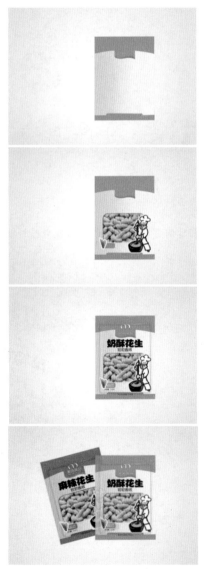

图9-19

- 使用"画笔工具"制作出包装的立体效果。
- 使用"钢笔工具""矩形工具"制作包装的装饰线条。

1.制作包装平面图

❶ 执行"文件>新建"命令，创建一个A4大小的横版文件，接着为背景图层添加渐变色。选择工具箱中的"渐变工具"，在选项栏中单击渐变色条，在弹出的"渐变编辑器"中编辑一个灰色系渐变。设置完成后，单击"确定"按钮，然后单击"径向渐变"按钮，如图9-20所示。

图9-20

❷ 在画面上按住鼠标左键自中心向右侧拖动，为背景图层添加渐变颜色，如图9-21所示。

图9-21

❸ 制作橙色的包装平面图。选择工具箱中的"矩形工具"，在选项栏中设置"绘制模式"为"形状"，"填充"为橙色，"描边"为无。设置完成后，在画面右侧绘制矩形，如图9-22所示。

图9-22

❹ 下面在橙色矩形上方绘制图形。选择工具箱中的"钢笔工具"，在选项栏中设置"绘制模式"为"形状"，"填充"为米色系线性渐变，"渐变角度"为0度，"描边"为"无"。设置完成后，在橙色矩形上方绘制图形，如图9-23所示。

图9-23

❺ 继续选择"钢笔工具"，在选项栏中设置"绘制模式"为"形状"，"填充"为橘红色，"描边"为"无"。设置完成后，在米色渐变图形上方绘制图形，如图9-24所示。

图9-24

❻ 在米色渐变图形上方添加花生素材。执行"文

件>置入嵌入对象"命令，将花生素材"1.jpg"置入，调整图片大小后放在版面下半部分。在素材图层选中状态下，单击右键，执行"栅格化图层"命令，如图9-25所示。

图9-25

⑦ 选择工具箱中的"矩形工具"，在选项栏中设置"绘制模式"为"路径"，"圆角半径"为80像素。设置完成后，在画面中按住鼠标左键拖动绘制一个圆角矩形路径，如图9-26所示。

图9-26

⑧ 使用快捷键Ctrl+Enter，将路径转换为选区，如图9-27所示。

图9-27

⑨ 此时圆角矩形选区制作完成，接下来需要将花生素材多余的部分进行隐藏。在素材图层选中状态下，单击"图层"面板底部的"添加图层蒙版"按钮，为该图层添加图层蒙版，即可将素材多余区域进行隐藏，如图9-28所示。

图9-28

⑩ 此时画面效果如图9-29所示。

图9-29

⑪ 为素材添加内阴影效果。将素材图层选中，执行"图层>图层样式>内阴影"命令，在弹出的"图层样式"对话框中设置"混合模式"为"正片叠底"，"颜色"为棕色，"不透明度"为75%，"角度"为148度，"距离"为9像素，"大小"为9像素。设置完成后，单击"确定"按钮，如图9-30所示。

图9-30

⑫ 此时画面效果如图9-31所示。

图9-31

⑬ 制作品牌标志。选择工具箱中的"横排文字工具"，在版面上方输入文字。接着在选项栏上设置合适的字体、字号以及颜色，如图9-32所示。

图9-32

⑭ 将文字图层选中，执行"窗口>字符"命令，在打开的"字符"面板中设置"水平缩放"为110%（由于设置的数值较小，文字变化不是很明显，在操作时需要仔细观察），如图9-33所示。

图9-33

⑮ 为文字添加投影。将文字图层选中，执行"图层>图层样式>投影"命令，在打开的"图层样式"对话框中设置"混合模式"为"正片叠底"，"颜色"为棕色，"不透明度"为75%，"角度"为90度，"距离"为4像素，"大小"为5像素。设置完成后单击"确定"按钮，如图9-34所示。

图9-34

⑯ 此时画面效果如图9-35所示。

图9-35

⑰ 选择"横排文字工具"，在已有文字下方输入文字，在选项栏中设置合适的字体、字号以及颜色，如图9-36所示。

图9-36

⑱ 调整文字形态。将该文字图层选中，在打开的"字符"面板中设置"字间距"为-40，"水平缩放"为110%，如图9-37所示。

⑲ 为文字添加投影效果。由于文字添加的投影相同，因此我们可以通过复制粘贴图层样式的方法为文字快速添加投影。将文字"M"图层选

中，单击右键，执行"拷贝图层样式"命令，如图9-38所示。

图9-37

图9-38

⑳ 选择中文所在图层，单击鼠标右键，执行"粘贴图层样式"命令，如图9-39所示。

图9-39

㉑ 文字效果如图9-40所示。

㉒ 继续使用"横排文字工具"在"美味食品"文字下方输入字母，并为其添加相同的投影样式。品牌标志制作完成，如图9-41所示。

图9-40

图9-41

㉓ 添加产品名称文字。选择工具箱中的"横排文字工具"，在标志下方输入文字，接着在选项栏中设置合适的字体、字号以及颜色，如图9-42所示。

图9-42

㉔ 使用同样的方式，在主标题文字下方输入其他文字，如图9-43所示。

图9-43

㉕ 制作文字下方的圆角矩形。选择工具箱中的"矩形工具",在选项栏中设置"绘制模式"为"形状","填充"为橙色,"描边"为"无","圆角半径"为20像素。设置完成后,如图9-44所示,花生素材左下角绘制一个圆角矩形。

图9-44

㉖ 置入人物素材。执行"文件>置入嵌入对象"命令,将卡通人物素材"2.png"置入,放在版面底部的小圆角矩形上方,如图9-45所示。

图9-45

㉗ 为卡通人物素材添加描边样式,丰富视觉效果。将卡通人物素材图层选中,执行"图层>图层样式>描边"命令,在打开的"图层样式"对话框中设置"大小"为13像素,"位置"为"外部","填充类型"为"颜色","颜色"为米色。设置完成后单击"确定"按钮,如图9-46所示。

㉘ 此时可以看到,卡通人物素材与米色渐变图形融为一体,如图9-47所示。

㉙ 下面在橙色圆角矩形上方添加文字。选择工具箱中的"横排文字工具",在选项栏中设置合适的字体、字号以及颜色,在橙色圆角矩形上方输入文字,如图9-48所示。

图9-46

图9-47

图9-48

㉚ 使用快捷键Ctrl+A全选刚才输入的文字,执行"窗口>字符"命令,在"字符"面板中设置"行间距"为6点,"字间距"为-40,如图9-49所示。

图9-49

㉛ 设置完成后，文字效果如图9-50所示。

图9-50

㉜ 为其添加与标志文字相同的投影样式，如图9-51所示。

图9-51

㉝ 继续使用"横排文字工具"在文档底部输入合适的文字，如图9-52所示。

图9-52

㉞ 食品包装的平面图制作完成，效果如图9-53所示。

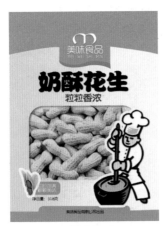

图9-53

2.制作包装立体效果

❶ 选择工具箱中的"矩形工具"，在选项栏中设置"绘制模式"为"形状"，"填充"为白色，"半径"为20像素。设置完成后，在画面中按住鼠标左键拖动绘制一个圆角矩形，如图9-54所示。

图9-54

❷ 为圆角矩形添加外发光效果。选择该图层，执行"图层>图层样式>外发光"命令，在弹出的"图层样式"对话框中设置"混合模式"为"正片叠底"，"不透明度"为10%，"颜色"为黑色，"方法"为"柔和"，"扩展"为27%，"大小"为46像素。设置完成后单击"确定"按钮，如图9-55所示。

图9-55

❸ 效果如图9-56所示。

❹ 在该图层选中状态下，在"图层"面板中设置"填充"为0。去除圆角矩形的白色填充，使其只保留外发光的部分，如图9-57所示。

图9-56

图9-57

5 画面效果如图9-58所示。

图9-58

6 制作光泽效果。创建新图层，设置前景色为白色。接着选择工具箱中的"画笔工具"，在选项栏中设置一个较小笔尖的半透明柔边圆画笔。设置完成后，在标志顶部按住Shift键的同时按住鼠标左键拖动绘制一段直线，作为立体包装边缘的光泽效果，如图9-59所示。

图9-59

7 使用同样的方式，在左侧、右侧以及底部，沿着外发光边缘绘制淡淡的光泽效果，如图9-60所示。

8 制作高光效果。首先新建一个图层，接着设置前景色为橘黄色。选择工具箱中的"画笔工具"，在选项栏中设置一个大小合适的柔边圆画笔。设置完成后，在包装右上角单击，如图9-61所示。

9 将该图层选中，使用自由变换快捷键Ctrl+T，将该图层纵向压扁，得到细长的高光，按Enter键确认操作，如图9-62所示。

图9-60

图9-61

图9-62

⑩ 使用同样的方法制作另一处高光效果，如
图9-63所示。

图9-63

⑪ 将第一款包装的所有图层选中，使用快捷键Ctrl+G
进行编组，以备后面操作使用，如图9-64所示。

图9-64

3.制作系列包装展示效果

❶ 将制作完成的橙色包装图层组选中，使用快
捷键Ctrl+J复制一份。调整图层顺序，将其放
在已有图层组下方位置，并命名为"组2"，如
图9-65所示。

图9-65

❷ 在"组2"图层组选中状态下，使用自由变换
快捷键Ctrl+T，将光标放在定界框外部，按住鼠
标左键进行旋转，并调整其位置。操作完成后，
按Enter键，如图9-66所示。

图9-66

❸ 更改麻辣花生的外包装颜色。打开"组2"图层组，找到花生素材与人物素材图层，并将其移动至"组2"的最顶端，如图9-67所示。

图9-67

❹ 执行"图层>新建调整图层>色相/饱和度"命令，在弹出的"新建图层"对话框中单击"确定"按钮，并在打开的"属性"面板中设置"色相"为-23，如图9-68所示。

图9-68

❺ 选中"色相/饱和度"调整图层，将其放到花生图层的下方，使之影响包装袋中除花生和卡通人物以外的图层，如图9-69所示。

图9-69

❻ 此时第二款包装袋颜色发生了变化，如图9-70所示。

图9-70

❼ 下面在包装底部添加投影。在背景图层上方新建图层，接着使用灰色的柔边圆画笔在包装底部边缘拖动涂抹，制作包装底部的投影效果，如图9-71所示。

图9-71

❽ 本案例两种不同口味的包装制作完成，最终效果如图9-72所示。

图9-72

9.2.2 实例：水果软糖包装

案例类型：

本案例是一款水果软糖包装设计项目，如图9-73所示。

图9-73

项目诉求：

这是一款即食型的水果软糖零食，特色在于原材料取材于有机种植的水果，无任何添加剂，美味又健康。在包装设计时要着重体现特色，同时应突出产品口味。

设计定位：

根据产品特点，本案例将通过包装设计传达产品美味、天然、健康的特性。本案例的产品属于柠檬味的水果软糖，所以将柠檬图像作为主图，直接表明了产品口味。为了引起消费者注意力，将卡通标志文字以大字号呈现，不规则的图形轮廓增添了浓浓的趣味性。

配色方案

提到柠檬味软糖，首先想到的就是柠檬的色彩。常见的柠檬有黄色、绿色，因此本案例将黄色作为主色调，再结合少量绿色，通过视觉与味觉的通感，营造出一种酸酸甜甜的感受，如图9-74所示。

图9-74

选择柠檬外皮的黄色作为主色，简单直接地阐明软糖的口味。这里选择的并非是偏冷的柠檬黄，而是更暖一些的偏向橙色的黄，这种颜色具有欢快活泼的色彩特征。同时，画面中需要使用的黄色的柠檬也要处理为与之接近的黄色。大面积的黄色呈现在画面中，不仅容易产生审美疲劳，更容易产生焦躁之感，因此使用从绿色柠檬中提取出的深绿色作为辅助色。明度较低的深绿色，在与高明度的黄色的对比中，既可以缓解消费者视觉疲劳，同时又能够凸显酸酸甜甜的口感。运用白色作为点缀色，可以很好地缓解主、辅色对比的刺激感，同时为画面提供一些"呼吸"的空间。

版面构图

本案例包装正面为竖向矩形，版面的长度与宽度差别较大，可选构图方式并不是很多。这里采取了简单明确的分区方式——产品名称和主图分别布置在上部和下部。也可以尝试横向构图，以产品名称作为版面主体，水果及其他装饰元素环绕四周，如图9-75所示。

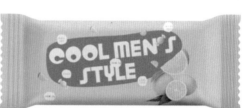

图9-75

本案例制作流程如图9-76所示。

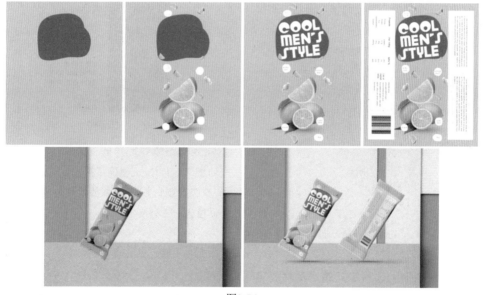

图9-76

技术要点

● 使用"钢笔工具"绘制图形。

● 使用"横排文字工具"添加文字。

● 通过调整图层进行调色。

操作步骤

1.制作包装正面

❶ 执行"文件>新建"命令，创建一个宽度为20厘米、高度为24厘米的文档。接着将前景色设置为黄色，使用填充快捷键Alt+Delete键将背景图层填充为黄色，如图9-77所示。

图9-77

❷ 为了便于操作，创建两条辅助线，将版面分为左、中、右三个部分。首先制作平面图中间部分的内容，如图9-78所示。

图9-78

❸ 绘制不规则图形。选择工具箱中的"钢笔工具"，在选项栏中设置"绘制模式"为"形状"，"填充"为绿色，"描边"为"无"，在画面上方中间位置绘制一个形状，如图9-79所示。

❹ 置入青柠檬素材。执行"文件>置入嵌入对象"命令，将素材"2.png"置入画面中，并将其缩放到合适大小。接着单击鼠标右键，执行"水平翻转"命令，如图9-80所示。

图9-79

图9-80

❺ 将光标定位到定界框一角外，按住鼠标左键拖动旋转。按Enter键确定操作，如图9-81所示。

❻ 多次复制青柠檬，调整其大小并摆放到画面合适位置，如图9-82所示。

图9-81

图9-82

7 复制青柠檬，并移动到绿色图形的下方，适当放大后将其栅格化，如图9-83所示。

图9-83

8 执行"图层>新建调整图层>自然饱和度"命令，在弹出的"新建图层"对话框中单击"确定"按钮，得到调整图层。在"属性"面板中设置"自然饱和度"为100，"饱和度"为30，单击下方的"此调整剪切到此图层"按钮，如图9-84所示。

图9-84

9 较大的青柠檬饱和度被提升，如图9-85所示。

图9-85

10 置入糖果素材。执行"文件>置入嵌入对象"命令，将糖果素材"3.png"置入画面的合适位置，并将其旋转至合适的角度，按Enter键确定

操作。选择该图层，单击鼠标右键，执行"栅格化图层"命令，如图9-86所示。

图9-86

11 执行"图层>新建调整图层>色相/饱和度"命令，在弹出的"新建图层"对话框中单击"确定"按钮，得到调整图层。在"属性"面板中设置"色相"为24，"饱和度"为13，"明度"为2，单击下方的"此调整剪切到此图层"按钮，如图9-87所示。

图9-87

12 此时糖果变为黄色，效果如图9-88所示。

图9-88

13 在"图层"面板中选择糖果和"色相/饱和度"图层，使用快捷键Ctrl+J复制这两个图层，并将其移动到合适位置，如图9-89所示。

图9-89

14 双击复制得到的"色相/饱和度"图层前方的缩览图，在打开的"属性"面板中设置"色相"为16，"饱和度"为66，"明度"为0，如图9-90所示。

图9-90

15 糖果颜色发生变化，效果如图9-91所示。

图9-91

16 执行"文件>置入嵌入对象"命令，将黄柠檬素材"1.png"置入画面的底部位置，将其栅格化后，放置在青柠檬图层的下层，如图9-92所示。

17 制作阴影。在"图层"面板底部单击"创建新图层"按钮，创建新图层，并将其放置在柠檬素材图层的下方，如图9-93所示。

图9-92

图9-93

18 将前景色设置为土黄色，选择工具箱中的"画笔工具"，设置一个大小合适的柔边圆画笔，并设置"不透明度"为11%，在素材下方绘制图形，如图9-94所示。

图9-94

19 当前的阴影范围过大。按自由变换快捷键Ctrl+T，此时对象进入自由变换状态，将阴影沿竖方向适当收缩，如图9-95所示。

20 选择工具箱中的"钢笔工具"，在选项栏中设置"绘制模式"为"形状"，"填充"为白色，"描边"为"无"。在绿色形状上方绘制图

形，如图9-96所示。

图9-95

图9-96

㉑ 继续使用"钢笔工具"在画面其他位置绘制白色图形，如图9-97所示。

图9-97

㉒ 选择工具箱中的"横排文字工具"，在绿色形状上方输入文字，在选项栏中设置合适的字体样式和字体大小，设置字体颜色为白色，如图9-98所示。

图9-98

㉓ 选中文字，使用自由变换快捷键Ctrl+T将文字旋转一定的角度，如图9-99所示。

图9-99

㉔ 继续使用工具箱中的"横排文字工具"在其他白色形状上输入文字，此时包装袋平面图的正面部分制作完成，如图9-100所示。

图9-100

2.制作包装背面

1 平面图左侧部分主要为产品成分表和产品条形码。选择工具箱中的"矩形工具"，在选项栏中设置"绘制模式"为"形状"，"填充"为白色，"描边"为"无"，在画面中左侧位置绘制一个矩形，如图9-101所示。

图9-101

2 制作表格。选择工具箱中的"矩形工具"，在不选中任何矢量图形的情况下在选项栏中设置"绘制模式"为"形状"，"填充"为"无"，"描边"为黄色，"粗细"为1点，在左侧矩形内合适位置绘制一个矩形边框，如图9-102所示。

图9-102

3 选择工具箱中的"钢笔工具"，在选项栏中设置"绘制模式"为"形状"，"填充"为"无"，"描边"为黄色，"粗细"为1点，在左侧矩形内绘制一条线段，如图9-103所示。

图9-103

4 使用同样方法绘制其他线段，如图9-104所示。

图9-104

5 在表格中添加文字。选择工具箱中的"直排文字工具"，在矩形内合适位置输入文字，接着在选项栏中设置合适的字体样式，设置"字体大小"为11点，"字体颜色"为灰绿色，如图9-105所示。

图9-105

6 使用工具箱中的"直排文字工具"在矩形其他位置输入文字，如图9-106所示。

图9-106

7 使用同样的方法在左侧矩形的下方绘制矩形和输入文字，如图9-107所示。

图9-107

8 执行"文件>置入嵌入对象"命令，将条码素材"4.png"置入画面中，摆放在左下角白色区域，如图9-108所示。

图9-108

9 右侧区域主要为大段的产品信息文字。选择工具箱中的"矩形工具"，在选项栏中设置"绘制模式"为"形状"，"填充"为白色，"描边"为"无"，在右侧绘制一个白色矩形，如图9-109所示。

图9-109

10 选择工具箱中的"矩形工具"，在选项栏中设置"绘制模式"为"形状"，"填充"为"无"，"描边"为黄色，"粗细"为1点，在右侧矩形内绘制一个矩形框，如图9-110所示。

图9-110

11 添加文字。选择工具箱中的"直排文字工具"，在矩形内按住鼠标左键拖动绘制一个文本框，在其中输入文字。在选项栏中设置合适的字体样式，设置"字体大小"为8点，"字体颜色"为灰绿色，如图9-111所示。

图9-111

⓬ 选择工具箱中的"钢笔工具"，在选项栏中设置"绘制模式"为"形状"，"填充"为"无"，"描边"为暗黄色，"粗细"为1点，在文字右侧按住Shift键的同时绘制一条线段，如图9-112所示。

图9-112

⓭ 使用快捷键Ctrl+J复制这条线段，并移动到左侧，如图9-113所示。

图9-113

⓮ 使用同样的方法制作下方的形状和文字，平面图制作完成，如图9-114所示。将平面图存储为JPG格式的文件以备后面使用。

图9-114

3.制作包装展示效果

❶ 执行"文件>打开"命令，在弹出的"打开"对话框中选择立体包装袋素材"5.psd"，单击"打开"按钮，如图9-115所示。

图9-115

❷ 包装袋素材效果如图9-116所示。

图9-116

③ 将制作好的平面图置入画面中。接着按自由变换快捷键Ctrl+T，将光标定位到定界框外部，按住鼠标左键并拖动，将其旋转到与包装袋角度一致，按Enter键确定操作，如图9-117所示。

图9-117

④ 在"图层"面板中选择该图层，放到左侧第一个包装袋图层的上方。单击鼠标右键，执行"创建剪贴蒙版"命令，设置"混合模式"为"正片叠底"，如图9-118所示。

图9-118

⑤ 此时画面效果如图9-119所示。

图9-119

⑥ 接下来制作背面的展示图。将制作好的平面图文件打开，使用两次快捷键Ctrl+J复制出两个相同的图层，如图9-120所示。

图9-120

⑦ 将顶部的图层向左侧移动，如图9-121所示。

图9-121

⑧ 将中间的图层向右移动，两个图层的边缘在画面中部重合，此时得到了用于制作包装袋背面的图像，如图9-122所示。将当前平面图存储为JPEG格式文件，以备后面使用。

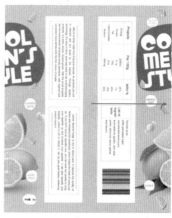

图9-122

9 将刚刚制作好的背面图导入立体效果文档中，然后使用同样的方法制作右侧的背面展示包装，如图9-123所示。

图9-123

10 选中除背景图层外的所有图层，使用编组快捷键Ctrl+G进行编组并命名为"立体包装"，如图9-124所示。

图9-124

11 执行"图层>新建调整图层>亮度/对比度"命令，在弹出的"新建图层"对话框中单击"确定"按钮，得到调整图层。在"属性"面板中设置"亮度"和"对比度"均为22，单击下方的"此调整剪切到此图层"按钮，如图9-125所示。

图9-125

12 此时效果如图9-126所示。

图9-126

13 制作包装袋底部的阴影。在"图层"面板底部单击"创建新图层"按钮，创建新图层，如图9-127所示。

图9-127

14 将前景色设置为黑色，选择工具箱中的"画笔工具"，设置一个大小合适的柔边圆画笔，在素材下方绘制一个柔和的圆点，如图9-128所示。

图9-128

15 使用自由变换快捷键Ctrl+T横向拉伸对象，调整对象的形态，如图9-129所示。

16 按Enter键确定操作，设置该图层的"混合模式"为"正片叠底"，如图9-130所示。

图9-129

图9-130

⑰ 阴影效果如图9-131所示。

图9-131

⑱ 使用快捷键Ctrl+J复制阴影图层，并移动到右侧的包装袋下方，画面效果如图9-132所示。

图9-132

⑲ 本案例制作完成，如图9-133所示。

图9-133

第 **10** 章

VI 设计

· **本章概述** ·

在经济全球化、科技信息化、文化多元化的潮流中，企业在经济浪潮中的竞争愈演愈烈。VI（ Visual Identity，视觉识别系统 ）是企业及品牌的重要组成部分，好的 VI 设计在一定程度上能够有效地促进企业的发展以及品牌影响力的扩大。本章主要从认识 VI、了解 VI 设计的组成部分等几个方面来学习 VI 设计。

10.1 VI设计概述

10.1.1 认识VI

　　VI设计是根据企业文化、产品的品牌特征进行一系列"包装"设计，以区别于其他企业和其他产品，它是企业和品牌的无形资产。VI设计在企业发展中的地位和作用是不容忽视的，它能够为企业树立良好的品牌形象，从而提高企业的知名度，保持企业稳定良好的发展态势，如图10-1所示。

图10-1

　　VI是CIS的重要组成部分。CIS即Corporate Identity System，通常译为企业形象识别。它主要由企业的理念识别（Mind Identity）、企业行为识别（Behavior Identity）、企业视觉识别（Visual Identity）三部分构成。其中VI是用视觉形象来进行个性识别，是企业形象识别系统的重要组成部分。

　　VI作为企业的外在形象，浓缩着企业特征、信誉和文化，代表其品牌的核心价值。它是传播企业经营理念、扩大企业知名度、塑造企业形象最快速的便捷途径，如图10-2所示。

图10-2

10.1.2 VI设计的主要组成部分

　　企业的VI是塑造产品品牌的重要因素，只有表现出鲜明的企业特征、良好的企业形象，才能更好地宣传企业品牌，为企业创造更多的价值。VI设计主要内容包括基础和应用两大部分。

1.基础部分

基础部分是视觉形象系统的核心,主要包括品牌名称、品牌标志、标准字体、品牌标准色、品牌象征图形、品牌吉祥物等部分。

品牌名称:品牌名称由企业命名。企业的命名方法有很多种,如直接以名字命名或以名字的首字母命名,还有以地方命名,以动物、水果、物体命名等方式。品牌的名称一般是浓缩了品牌的特征、属性、类别等多种信息后塑造而成。企业名称通常要求简单、明确、易读、易记忆,且能够引发联想,如图10-3所示。

图10-3

品牌标志:品牌标志是在掌握品牌文化、背景、特色的前提下,利用文字、图形、色彩等元素设计出来的标识或符号。品牌标志又称为商标,与品牌名称一样,都是构成完整品牌的要素。品牌标志通常以直观、形象的形式向消费者传达品牌信息,起到塑造品牌形象、提高品牌认知度的作用,可以给企业及品牌创造更多价值,如图10-4所示。

图10-4

标准字体:标准字体是指经过设计的,专门表现企业名称或品牌的字体,也可称为专用字体、个性字体等。它更具严谨性、说明性和独特性,强化了企业形象和品牌的诉求,并且达到视觉和听觉同步传递信息的效果,如图10-5所示。

SUSIE DOREEN	Noto Sans S Chinese	宁静致远·墅芯铭居	书体坊颜体
SUSIE DOREEN	方正仿宋简体	宁静致远.墅芯铭居	华文隶书
SUSIE DOREEN	方正黑体简体	宁静致远.墅芯铭居	等线 Bold
SUSIE DOREEN	庞门正道标题体	ABCDEFG abcdefg	等线 Light

图10-5

品牌标准色：品牌标准色是用来象征企业或产品特性的指定颜色，是建立统一形象的视觉要素之一。它能正确地反映品牌理念的特质、属性和情感，能快速而精确地传达企业信息。标准色有单色标准色、复合标准色、多色系统标准色等类型。标准色设计必须体现企业的经营理念和产品特性，突出竞争企业之间的差异性，适合消费心理等，如图10-6所示。

图10-6

品牌象征图形：品牌象征图形也称为辅助图案，可有效地辅助企业形象展示。辅助图形在传播媒介中可以丰富整体内容，强化企业整体形象，如图10-7所示。

图10-7

品牌吉祥物：品牌吉祥物是为企业量身创造的人物、动物、植物等拟人化的造型。这种形象能拉近消费者与品牌的距离，使得整个品牌形象更加生动、有趣，让人印象深刻，如图10-8所示。

图10-8

2. 应用部分

应用部分一般是在基础部分的视觉要素基础上进行延展设计。将VI基础部分中设定的规则应

用到应用部分的各个元素上，可用同一性、系统性来加强品牌形象。应用部分主要包括办公事务用品、产品包装、交通工具、服装服饰、广告媒体、内外部建筑、陈列展示、印刷品、网络推广等。

办公事务用品：主要包括名片、信封、便笺、合同书、传真函、报价单、文件夹、文件袋、资料袋、工作证、备忘录、办公用具，等等，如图10-9所示。

图10-9

产品包装：包括纸盒包装、纸袋包装、木箱包装、玻璃包装、塑料包装、金属包装、陶瓷包装等多种材料形式的包装。产品包装不仅能够保护产品在运输过程中不受损害，还起着传播企业的品牌形象和营销推广的作用，如图10-10所示。

图10-10

交通工具：包括业务用车、运货车等企业的各种车辆，如轿车、面包车、大巴士、货车、工具车等，如图10-11所示。

图10-11

服装服饰：统一的服装服饰设计，不仅可以在面对消费者服务中起到辨识作用，也能提高员工的归属感、荣誉感、责任感，在一定程度上还可以提升工作效率。VI系统中的服装服饰部分主要包括制服、工作服、文化衫、领带、工作帽、纽扣、肩章等，如图10-12所示。

图10-12

广告媒体：主要包括各种报纸、杂志、招贴广告等媒介方式。在各种类型的媒体和广告中采用VI，能够快速、广泛地传播企业信息，如图10-13所示。

图10-13

内外部建筑：VI在建筑外部的应用主要包括建筑造型、公司旗帜、门面招牌、霓虹灯，等等；VI在建筑内部的应用主要包括部门标识牌、楼层标识牌、形象牌、旗帜、广告牌、POP广告等，如图10-14所示。

图10-14

陈列展示：陈列展示是以突出品牌形象为目的，对企业产品或企业文化、企业发展历史等内容进行的展示宣传活动，主要包括橱窗展示、展示会场设计、货架商品展示、陈列商品展示等，如图10-15所示。

图10-15

印刷品：VI系统中的印刷品主要是指设计编排一致，以固定印刷字体和排版格式将品牌标志和标准字统一置于某一特定的位置，以营造一种统一的视觉形象为目的的印刷物，主要包括企业简介手册、商品说明书、产品简介手册、年历、宣传明信片，如图10-16所示。

图10-16

网络推广：网络推广是指基于互联网平台的企业或品牌宣传的方式，常见的形式有企业或品牌的官方网站、电商平台中的店铺页面、H5页面、网页广告等，不同平台的页面设计都要符合VI系统的风格与规范，如图10-17所示。

图10-17

10.2 VI设计实战

设计思路

案例类型：

本案例是某红酒品牌的视觉形象设计项目，如图10-18所示。

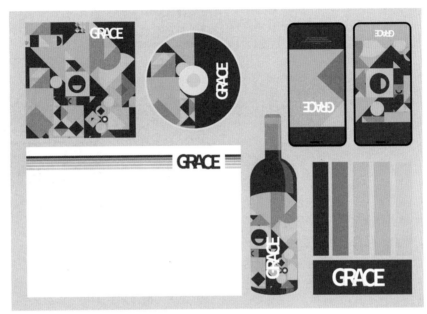

图10-18

项目诉求：

该红酒企业基于年轻人的喜好进行了一系列的改良，打造出了适合当代年轻人口味的、更具潮流感的甜型葡萄酒。该款产品定位为"年轻人的第一瓶红酒"，口感奔放、甜美而热情，充盈着果味、花香，符合年轻人的喜好。

设计定位：

年轻人更中意有创意、好玩的葡萄酒包装设计，因为它会勾起强烈的分享欲、收藏欲。如果说口感是"硬实力"，那么好看的包装绝对是名副其实的"软实力"。企业整体VI设计风格与包装风格一致，要把握活跃、年轻、时尚几个特点，风格定位为潮流感的扁平化设计，色彩则选用纯度较高的多色搭配，呈现琳琅满目的炫彩效果。为了增强空间感，本案例以文字重叠的方式制作企业标志，以简单几何图形构成的背景图案彰显年轻与活力。

配色方案

为了凸显产品果香十足的特点，设计选取了水果的颜色作为VI中的部分颜色，如蓝莓、百香果的颜色。同时，在进行颜色选择时可以多用"撞色"，使画面更引人注目。主色选择了与蓝莓水果

接近的"午夜蓝",奠定了偏向冷色调的色彩基调。另外,结合不同色相、纯度、明度的蓝色,使蓝色层次更丰富。要想得到符合年轻人喜好的具有一定冲突感的效果,应用互补色或对比色进行搭配。

蓝色的互补色为橙色,对比色为黄色,所以将辅助色定为铬黄色,它也恰好与百香果颜色接近。这两种对比色搭配在一起,可以给人强对比、活跃、青春的感受。当主色与辅助色对比较为强烈时,可以点缀较为柔和的色彩进行调和,使整个版面更加和谐融洽,此处可以尝试将甜美的橙红色稀释,得到柔和的肉色,如图10-19所示。

图10-19

版面构图

本案例主要分为两部分,一部分是办公用品,如信纸、光盘、网页;另一部分是针对产品的包装。此套VI主要以办公用品为主,而这部分内容主要采用了分割型的构图方式,将整个版面与几何图形进行简单分割。

本案例的版面元素比较简单,主要就是标志与几何图形。几何图形以较大面积占据版面,直接表明年轻、活跃的主题,吸引受众注意力。而排列整齐的文字,将信息直接传达,同时也填补了空缺感,如图10-20所示。

图10-20

本案例制作流程如图10-21所示。

图10-21

技术要点

- 使用"横排文字工具"添加文字。
- 使用"矩形工具""钢笔工具"绘制图形。
- 使用图层样式添加阴影。

操作步骤

1.制作标志

❶ 执行"文件>新建"命令,创建一个A4大小的竖版文档。将前景色更改为浅灰色,选择背景图层,使用快捷键Alt+Delete填充前景色,如图10-22所示。

❷ 单击"图层"面板底部的"创建新组"按钮,新建一个图层组,并命名为"标志-蓝",如图10-23所示。

❸ 选择"横排文字工具",再选择合适的文字字体与字号,文字颜色设置为蓝色。设置完成后,在画面中单击插入光标,然后输入文字。

输入完成后，按快捷键Ctrl+Enter完成操作，如图10-24所示。

图10-22

图10-23

图10-24

4 复制第一个文字图层，更改文字内容。然后使用"移动工具"选择字母"R"图层，按住鼠标左键将其移动至字母G的右侧，并与其重叠摆放，如图10-25所示。

图10-25

5 选择字母"R"图层，使用快捷键Ctrl+J将其复制一份，然后将复制的图层隐藏。选择字母"R"图层，在选项栏中将文字的颜色更改为灰色，如图10-26所示。

图10-26

6 选择灰色字母"R"图层，单击鼠标右键，执行"栅格化文字"命令。接着选择该图层，执行"滤镜>模糊>高斯模糊"命令，在弹出的对话框中将"半径"设置为10像素。设置完成后，单击"确定"按钮，如图10-27所示。

图10-27

7 图形效果如图10-28所示。

8 选择该图层，在"图层"面板中将"混合模式"更改为"正片叠底"，如图10-29所示。

9 选择该图层，单击鼠标右键，执行"创建剪贴蒙版"命令，如图10-30所示。

227

图10-28

图10-29

图10-30

⑩ 创建剪贴蒙版后，图形效果如图10-31所示。

图10-31

⑪ 将文字图层"R"显示，图形效果如图10-32所示。

图10-32

⑫ 按照相同方法制作其他字母的字体，如图10-33所示。

图10-33

⑬ 在"图层"面板中选择图层组"标志-蓝"，使用快捷键Ctrl+J复制一份，并将复制的图层组重命名为"标志-白"，如图10-34所示。

图10-34

⑭ 按住Ctrl键加选"标志-白"图层组中未栅格化的文字图层，如图10-35所示。

图10-35

⑮ 选择"横排文字工具"，在选项栏中将"填充"更改为白色，文字效果如图10-36所示。

图10-36

2.制作基础色

1 接下来制作VI基础色部分。单击"图层"面板底部的"创建新组"按钮，新建一个图层组，并命名为"基础色"，如图10-37所示。

图10-37

2 选择"矩形工具"，在选项栏中设置"绘制模式"为"形状"，"填充"为蓝色，"描边"为"无"，按住鼠标左键拖动绘制一个矩形，如图10-38所示。

图10-38

3 选择蓝色矩形图层，按住Shift+Alt键向下拖动

进行移动并复制，接着在选项栏中将填充颜色更改为稍浅一些的蓝色，如图10-39所示。

图10-39

4 重复以上操作，再制作三个颜色不同的矩形，如图10-40所示。

图10-40

5 选择"矩形工具"，在选项栏中设置"绘制模式"为"形状"，"填充"为蓝色，"描边"为"无"。按住鼠标左键，在刚才绘制的五个矩形旁边再绘制一个矩形，如图10-41所示。

图10-41

⑥ 选择"标志-白"图层组,使用快捷键Ctrl+J复制一份,再使用快捷键Ctrl+E合并新复制的图层。按住鼠标左键将合并的图层拖动到"基础色"图层组中,如图10-42所示。

图10-42

⑦ 选中"标志-白"合并图层,按快捷键Ctrl+T,先将其移动至蓝色矩形的上方,然后缩放并旋转合适的角度,如图10-43所示。

图10-43

3.制作标准图案

① 接下来制作VI手册的标准图案部分。单击"图层"面板底部的"创建新组"按钮,新建一个图层组,并命名为"标准图案",如图10-44所示。

图10-44

② 选择"矩形工具",在选项栏中设置"绘制模式"为"形状","填充"为蓝色,"描边"

为"无"。按住Shift键在画面中拖动鼠标左键绘制一个正方形,如图10-45所示。

图10-45

③ 选择"矩形工具",在选项栏中设置"绘制模式"为"形状","填充"为黄色,"描边"为"无"。按住Shift键在蓝色正方形左上方绘制一个正方形,如图10-46所示。

图10-46

④ 选择"钢笔工具",在选项栏中设置"绘制模式"为"形状","填充"为淡蓝色,"描边"为"无"。在蓝色正方形右上部分绘制一个三角形,如图10-47所示。

⑤ 选择"椭圆工具",在选项栏中设置"绘制模式"为"形状","填充"为黄色,"描边"为"无"。在合适的位置按住Shift键绘制一个正圆,如图10-48所示。

图10-47

图10-48

6 使用"矩形工具"和"钢笔工具"制作更多图形，完成辅助图形的制作，如图10-49所示。

图10-49

7 按住Ctrl键选择最底部蓝色正方形的缩览图，

载入该图层选区，如图10-50所示。

图10-50

8 选择"标准图案"图层组，单击"图层"面板底部的"添加图层蒙版"按钮，为这个图层添加一个图层蒙版，如图10-51所示。

图10-51

9 效果如图10-52所示。

图10-52

4. 制作信纸

1 制作信纸部分。单击"图层"面板底部的"创建新组"按钮，新建一个图层组，并命名为"信纸"，如图10-53所示。

2 选择"矩形工具"，在选项栏中设置"绘制

模式"为"形状","填充"为白色,"描边"
为"无"。按住鼠标左键在画面中拖出一个长方
形。绘制完成后按Enter键完成操作,如图10-54
所示。

图10-53

图10-54

❸ 选择"矩形工具",在选项栏中设置"绘制
模式"为"形状",按住鼠标左键在刚才绘制的
矩形右侧绘制一个长方形粗线条,设置"填充"
为蓝色,"描边"为"无",如图10-55所示。

❹ 复制该蓝色矩形,移动到左侧,并更改填充
颜色,如图10-56所示。

❺ 选择"矩形工具",在选项栏中设置"绘
制模式"为"形状",在彩色矩形下方绘制一
个长方形,设置"填充"为白色,"描边"为
"无",如图10-57所示。

❻ 选择"标志-蓝"图层组,使用快捷键Ctrl+J
复制一份,再使用快捷键Ctrl+E合并新复制的图
层,按住鼠标左键将合并的图层拖动到"信纸"
图层组中,如图10-58所示。

❼ 选中"标志-蓝"合并图层,按快捷键Ctrl+T,

先将其移动至白色矩形的上方,然后缩放并旋转
合适的角度,如图10-59所示。

图10-55

图10-56

⑧ 信纸制作完成，效果如图10-60所示。

图10-57

图10-58

图10-59　　　　　图10-60

5. 制作光盘

❶ 接下来制作光盘盒部分。单击"图层"面板底部的"创建新组"按钮，新建一个图层组，并命名为"光盘盒"，如图10-61所示。

图10-61

❷ 选择"标准图案"图层组，使用快捷键Ctrl+J复制一份，使用快捷键Ctrl+E合并新复制的图层。按住鼠标左键将合并的图层拖动到"光盘盒"图层组中，如图10-62所示。

图10-62

❸ 选择"标志-白"图层组，使用快捷键Ctrl+J复制一份，使用快捷键Ctrl+E合并新复制的图层，再次得到白色标志的合并图层。按住鼠标左键将合并的图层拖动到"光盘盒"图层组中，如图10-63所示。

图10-63

❹ 选中"标志-白"合并图层，按快捷键Ctrl+T，先将其移动至图形的右下方，然后缩放并旋转合适的角度，如图10-64所示。

图10-64

5 接下来制作光盘部分。单击"图层"面板底部的"创建新组"按钮,新建一个图层组,并命名为"光盘",如图10-65所示。

图10-65

6 选择"椭圆工具",在选项栏中设置"绘制模式"为"形状","填充"为"蓝色","描边"为"无"。按住Shift键的同时按住鼠标左键拖动绘制一个正圆,如图10-66所示。

图10-66

7 选择该正圆图层,执行"图层>图层样式>描边"命令,在打开的"图层样式"对话框中设置描边的"大小"为16像素,"位置"为"内

部","混合模式"为"正常","不透明度"为100%,"填充类型"为"颜色","颜色"为浅灰色,如图10-67所示。

图10-67

8 设置完成后单击"确定"按钮提交操作,图形效果如图10-68所示。

图10-68

9 选择"标准图案"图层组,使用快捷键Ctrl+J复制一份,使用快捷键Ctrl+E合并新复制的图层,再次得到"标准图案"的合并图层。按住鼠标左键将合并的图层拖动到"光盘"图层组中,如图10-69所示。

图10-69

10 使用"矩形选框工具"在标准图案顶部绘制一个矩形选区,如图10-70所示。

11 单击"图层"面板底部的"添加图层蒙版"按

钮，用当前选区添加图层蒙版，如图10-71所示。

图10-70

图10-71

⑫ 此时图形效果如图10-72所示。

图10-72

⑬ 选择"标准图形"所在图层，单击鼠标右键，执行"创建剪贴蒙版"命令，如图10-73所示。

图10-73

⑭ 设置完成后，图形效果如图10-74所示。

图10-74

⑮ 选择"椭圆工具"，在选项栏中设置"绘制模式"为"形状"，"填充"为灰色，"描边"为白色，"粗细"为3像素。在光盘中央按住Shift键的同时按住鼠标左键拖动绘制一个正圆，绘制完成后按Enter键，如图10-75所示。

图10-75

⑯ 将合并的"标志-白"图层复制一份并移动到"光盘"图层组中，如图10-76所示。

图10-76

⑰ 选中"标志-白"合并图层，按快捷键
Ctrl+T，适当调整它的大小，并移动到合适位
置，如图10-77所示。

图10-77

⑱ 制作光盘中间的孔。选中"光盘"图层
组，选择"椭圆选框工具"，在光盘的正中
心按住Shift键绘制一个正圆，然后使用快捷键
Ctrl+Shift+I进行反选，如图10-78所示。

图10-78

⑲ 单击"图层"面板底部的"添加图层蒙版"
按钮，载入该选区作为图层蒙版显示的部分，如
图10-79所示。

图10-79

6.制作产品包装

❶ 接下来制作酒瓶包装部分。单击"图层"面
板底部的"创建新组"按钮，新建一个图层组，
并命名为"酒瓶"，如图10-80所示。

图10-80

❷ 选择"钢笔工具"，在选项栏中设置"绘制模式"为"形状"，"填充"为蓝色，"描边"为
"无"，在画面中绘制一个酒瓶的大致形状，如图10-81所示。

图10-81

❸ 使用"转换点工具"选择要调整的锚点，拖动鼠标左键使路径变得平滑，如图10-82所示。

图10-82

❹ 使用"转换点工具"调整路径，如图10-83所示。

图10-83

❺ 调整其他锚点，图形效果如图10-84所示。

图10-84

❻ 选择"矩形工具"，在选项栏中设置"绘制模式"为"形状"，"填充"为浅蓝色，"描边"为"无"，在瓶颈部分绘制一个矩形，如图10-85所示。

图10-85

❼ 执行"窗口>属性"命令，打开"属性"面板，将"圆角半径"链接的按钮解锁，将这个矩形的左上和左下的"圆角半径"更改为0像素，右上和右下的"圆角半径"更改为20像素，如图10-86所示。

图10-86

❽ 设置完后，图形效果如图10-87所示。

图10-87

❾ 选择"矩形工具"，在瓶口处绘制一个圆角矩形。在选项栏中设置"绘制模式"为"形状"，"填充"为淡蓝色，"描边"为"无"，"圆角半径"为10像素，如图10-88所示。

图10-88

⑩ 将合并的"标准图案"图层复制一份后，将"标准图案"图层拖动到"酒瓶"图层组中，按快捷键Ctrl+T，先将其移动至酒瓶瓶身的上方，然后缩放并旋转合适的角度，如图10-89所示。

图10-89

⑪ 选择工具箱中的"钢笔工具"，在选项栏中设置"绘制模式"为"路径"，在标准图案上方绘制瓶子标签的路径，如图10-90所示。

图10-90

⑫ 使用快捷键Ctrl+Enter将路径转换为选区，选择"标准图案"所在的图层，单击"图层"面板底部的"添加图层蒙版"按钮，用当前选区为该图层添加图层蒙版，如图10-91所示。

图10-91

⑬ 此时图形效果如图10-92所示。

图10-92

⑭ 复制白色标志，将其移动至酒瓶的上方，然后缩放到合适大小，如图10-93所示。

图10-93

⑮ 选择"钢笔工具"，在选项栏中设置"绘制模式"为"形状"，"填充"为白色，"描边"为"无"，在瓶身绘制玻璃的高光部分，如图10-94所示。

图10-94

⑯ 选择高光图层，在"图层"面板中将"不透明度"调整为30%，如图10-95所示。

图10-95

⑰ 设置完后，效果如图10-96所示。

图10-96

7. 制作手机壁纸

① 接下来制作手机壁纸。单击"图层"面板底部的"创建新组"按钮，新建一个图层组，并命名为"壁纸1"，如图10-97所示。

图10-97

② 选择"矩形工具"，在选项栏中设置"绘制模式"为"形状"，"填充"为蓝色，"描边"为黑色，"粗细"为15像素，"圆角半径"为40像素。绘制一个矩形，绘制完成后按Enter键，如图10-98所示。

图10-98

③ 再次使用"矩形工具"在手机上绘制一个圆角矩形，如图10-99所示。

图10-99

④ 选择"椭圆工具"，在选项栏中设置"绘制模式"为"形状"，在刚才绘制的矩形左侧中下位置绘制一个较小的正圆，设置"填充"为黑色，如图10-100所示。

图10-100

⑤ 使用"矩形工具"在中间绘制一个矩形，接着设置"填充"为浅蓝色，"描边"为"无"，如图10-101所示。

图10-101

⑥ 选择"钢笔工具"，在浅蓝色矩形右侧绘制一个黄色的三角形，如图10-102所示。

图10-102

7 继续使用"钢笔工具"绘制另外两个三角形，并设置合适的颜色，如图10-103所示。

图10-103

8 选择"横排文字工具"，设置合适的字体、字号，设置"填充"为白色。在右侧深蓝色部分区域输入合适的文字，如图10-104所示。

图10-104

9 选择文字图层，按快捷键Ctrl+T，对文字进行逆时针旋转90°。操作完成后按Enter键，如图10-105所示。

图10-105

10 复制白色标志，先将其移动至手机壁纸的上方，然后缩放并旋转合适的角度，如图10-106所示。

图10-106

11 接下来再制作一张手机壁纸。单击"图层"面板底部的"创建新组"按钮，新建一个图层组，并命名为"壁纸2"，如图10-107所示。

图10-107

12 选择"壁纸1"图层组中作为手机模板的三个部分，使用快捷键Ctrl+J复制一份，按住鼠标左键将其拖动到"壁纸2"图层组中，如图10-108所示。

图10-108

13 复制"标准图案"图层，将其移动至手机壁纸的上方，然后缩放并旋转合适的角度，效果如图10-109所示。

图10-109

�14 选择"标准图案"所在的图层,单击鼠标右键,执行"创建剪贴蒙版"命令,如图10-110所示。

图10-110

�15 操作完成之后,形状效果如图10-111所示。

图10-111

�16 单击"标准图案"图层,使用"矩形选框工具"在画面中绘制一个矩形选区,如图10-112所示。

图10-112

�17 单击"图层"面板底部的"添加图层蒙版"按

钮,为这个图层添加一个图层蒙版,如图10-113所示。

图10-113

�18 使用"矩形工具"在图形右侧绘制一个矩形,如图10-114所示。

图10-114

�19 选择刚刚绘制的矩形所在的图层,单击鼠标右键,执行"创建剪贴蒙版"的命令,如图10-115所示。

图10-115

⁄20 操作完后,图形效果如图10-116所示。

图10-116

㉑ 复制白色标志并移动到右侧，旋转到合适角
度，如图10-117所示。

图10-117

㉒ "壁纸2"完成，图形效果如图10-118所示。

图10-118

8. 制作VI展示效果

❶ 选择"信纸"图层组，按快捷键Ctrl+T，适
当调整大小并移动到合适的位置，如图10-119
所示。

图10-119

❷ 使用相同的方式调整其他图层组。操作完成
后，图形效果如图10-120所示。至此，本案例制
作完成。

图10-120